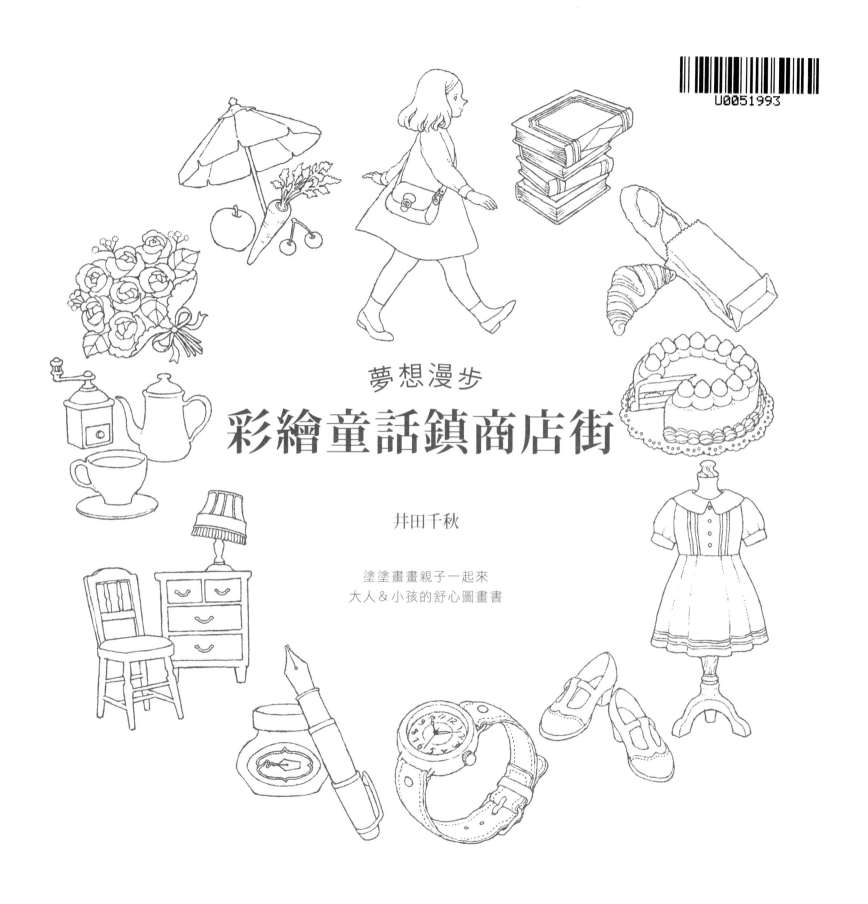

夢想漫步

彩繪童話鎮商店街

井田千秋

塗塗畫畫親子一起來
大人＆小孩的舒心圖畫書

U0051993

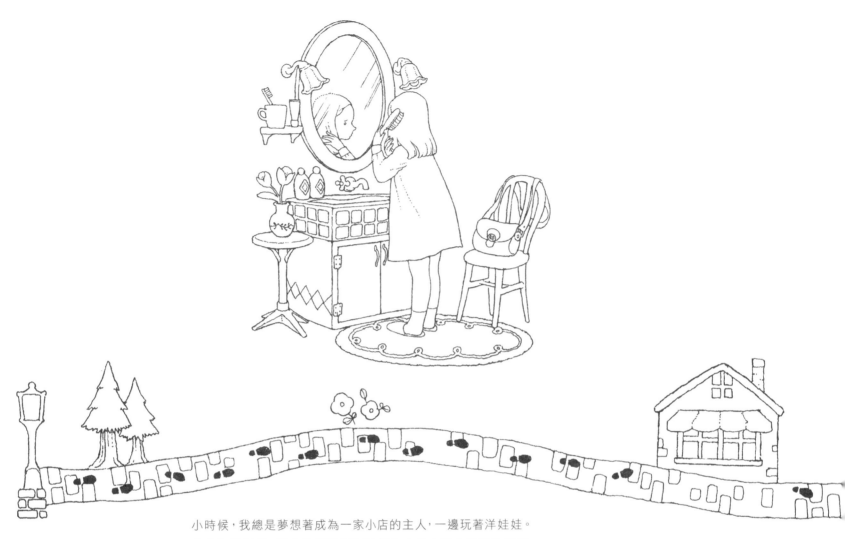

小時候，我總是夢想著成為一家小店的主人，一邊玩著洋娃娃。

隨著年齡增長，開店的願望漸漸轉變為在路上散步逛街的樂趣。

透過櫥窗看到的展示令人雀躍，漂亮的生活用品或可愛的商品更是令人目不轉睛……

就算已經長大成人，似乎還是像小時候一樣，

對於成為「店主人」依然充滿了憧憬。

於是我一邊回想這種憧憬的心情，一邊畫出了幾間小店。

message
前言

請大家與這本著色書裡的小女孩，一起逛逛聚集了各種個性小店的街道吧！

門扉、招牌、排滿的商品以及室內裝潢等，全都可以變換成任何色彩。

會成為怎麼樣的店家、創造出怎樣的街道都由你來決定。

只要以喜歡的畫具與顏色自由上色，就能完成只屬於你的店舖！

在初次造訪的街道上，一邊想像店內的模樣，一邊滿懷期待打開店門的心情。

若能以這樣的心情來翻開本書，那就太好了。

希望各位能因此回想起曾經擁有的夢想，並且享受到愉快的美好時光。

井田 千秋

推薦畫材

推薦首選是色鉛筆。

無論是大面積著色或細節處理都很好用，尤其推薦給初學者。
此外，若是使用水性色鉛筆，只要在畫好之後以水暈染，
就能展現出水彩般的繪畫效果，
想要嘗試各種筆觸的人請務必試試看。

也很推薦水彩畫具。

如果水分太多會使紙張起皺，
所以請特別注意水量多寡，
此外也不要重複上色太多次。

上色方法範例（使用色鉛筆的情況）

step 1
首先試著以淺色輕輕塗一層，
同時想像著選用顏色彩繪後的感覺吧！
先以淺色上色，
之後即使換別的顏色也不明顯。

step 2
決定顏色之後，放輕鬆
以溫柔的筆觸緩緩上色，
注意不要超出邊線的
塗上顏色。

step 3
畫到一定程度後，不妨試著玩些變化。
從上方塗上別的顏色作出濃淡效果，
或是作出漸層、加上花樣圖案之類……
完成只屬於你的獨家商店吧！

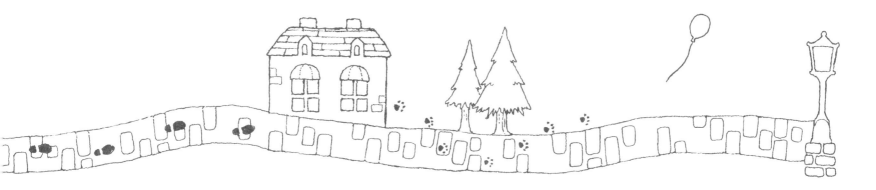

著色小祕訣

· 先以水彩著色，再使用色鉛筆重複上色的方式也很推薦。可以享受到更正統的畫面呈現。
　此時要先確認水彩是否已經完全乾燥，再以色鉛筆著色。
· 若是煩惱不知道該選用什麼顏色時，建議不妨先決定一個想要使用的顏色。
　假設決定了「窗框要用水藍色！」那麼旁邊的牆壁就搭配奶油色……
　如此思考各種色彩組合，也是件有趣的事。
· 試著加上陰影，營造出遠近感。
　陰影的部分可以重複上色加深，或使用藍色、灰色淡淡地著色……
　在明亮處可以使用白色水彩或色鉛筆點出，事先留白則是更高階的畫法！

這裡介紹的僅為參考範例。
並非固定的硬性規則。
請以喜歡的畫材及著色方法，
自由享受繪畫的樂趣吧！

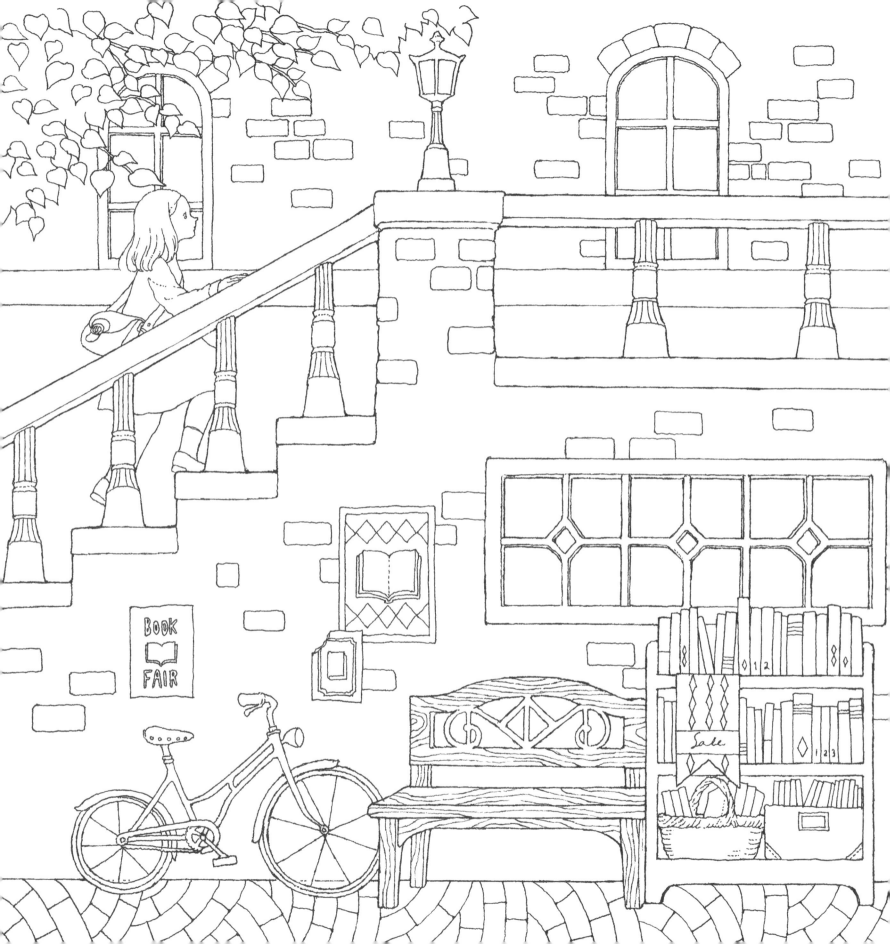

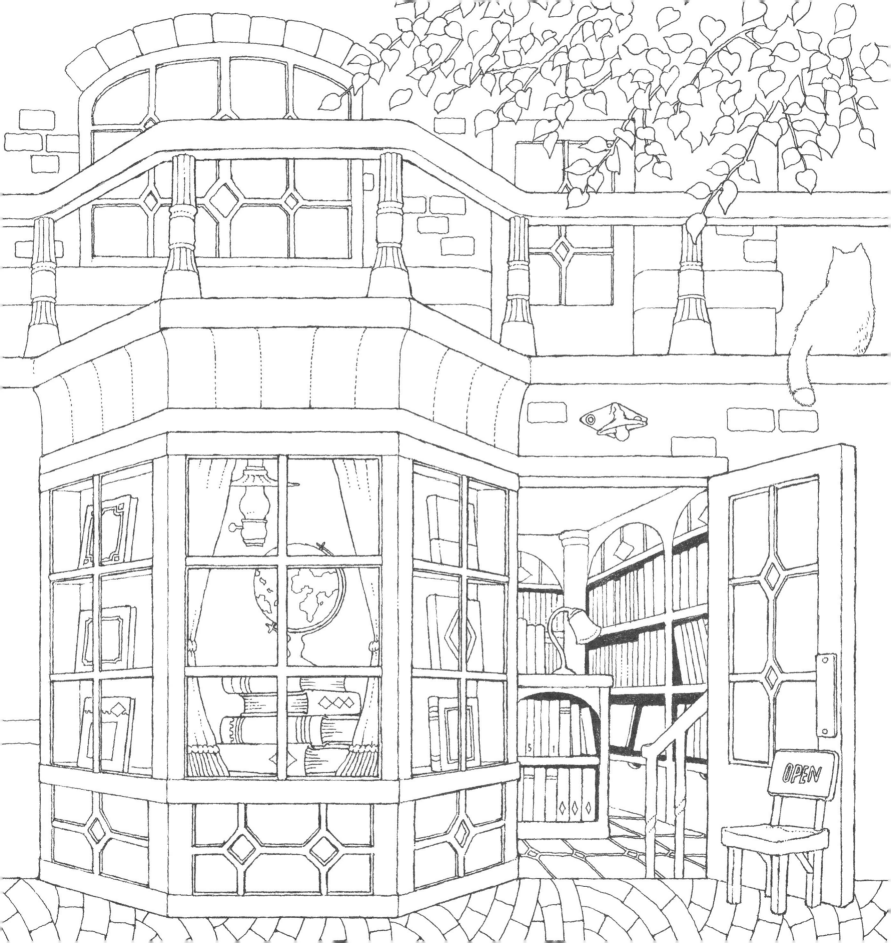

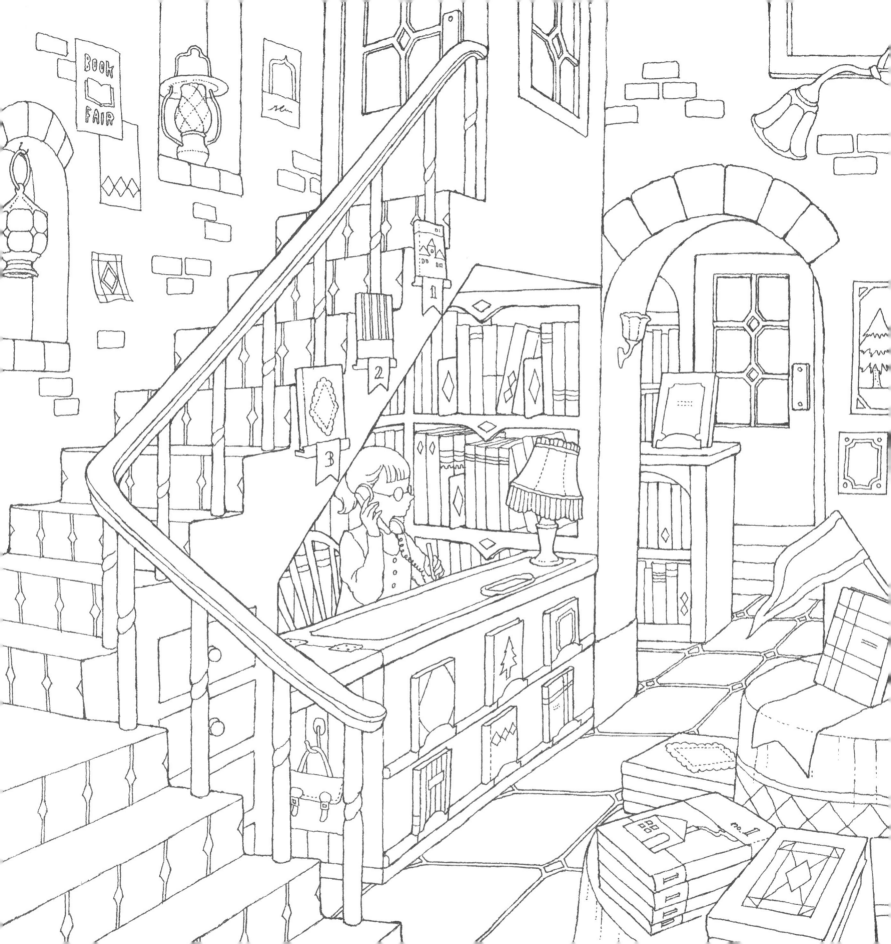

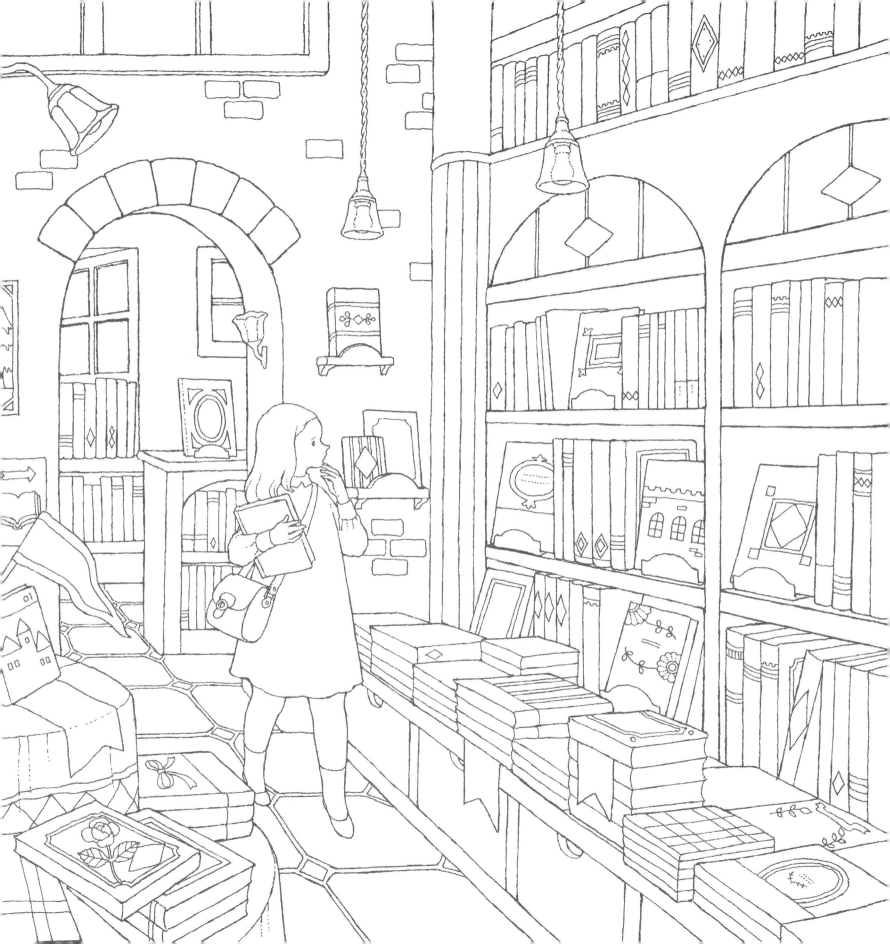

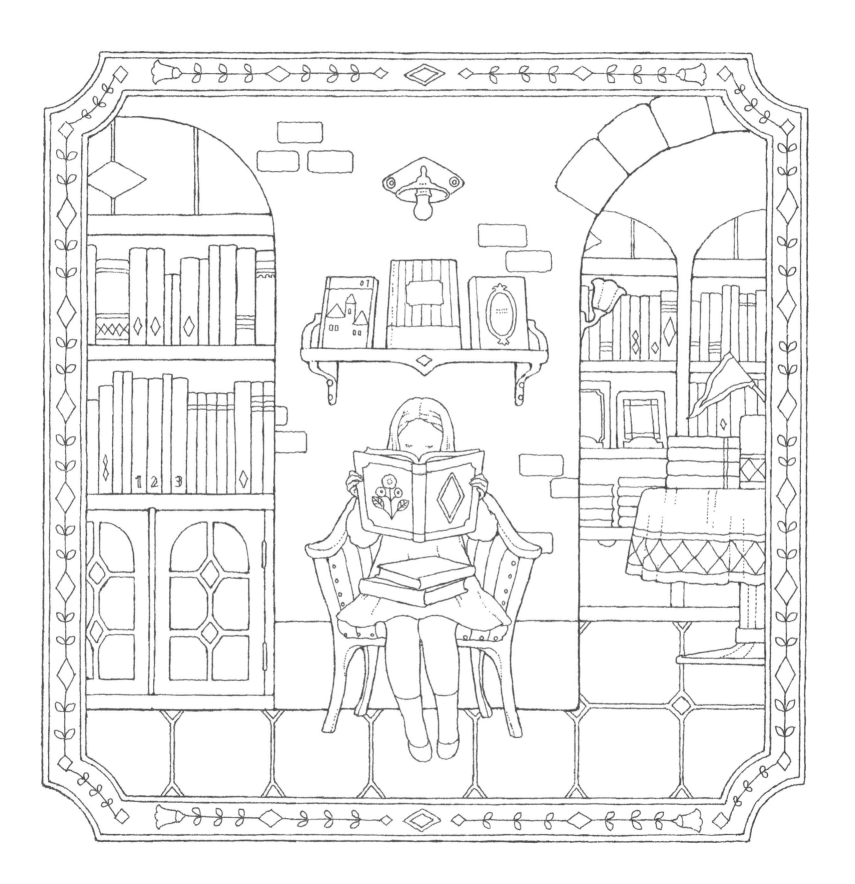

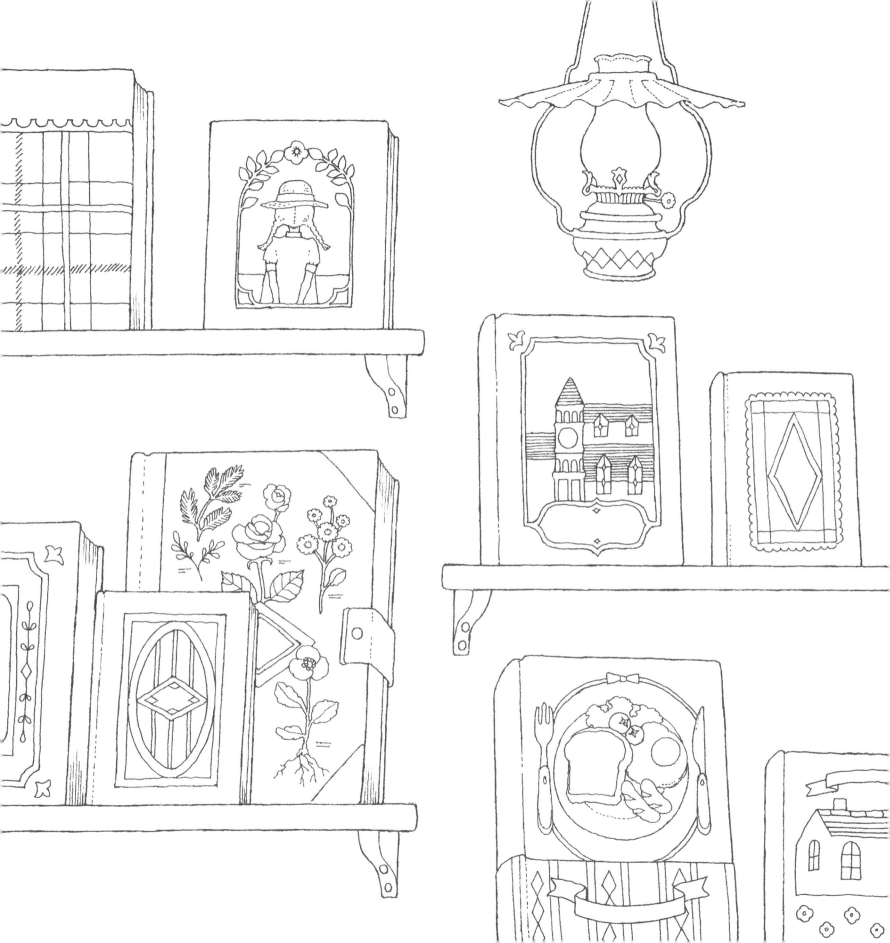

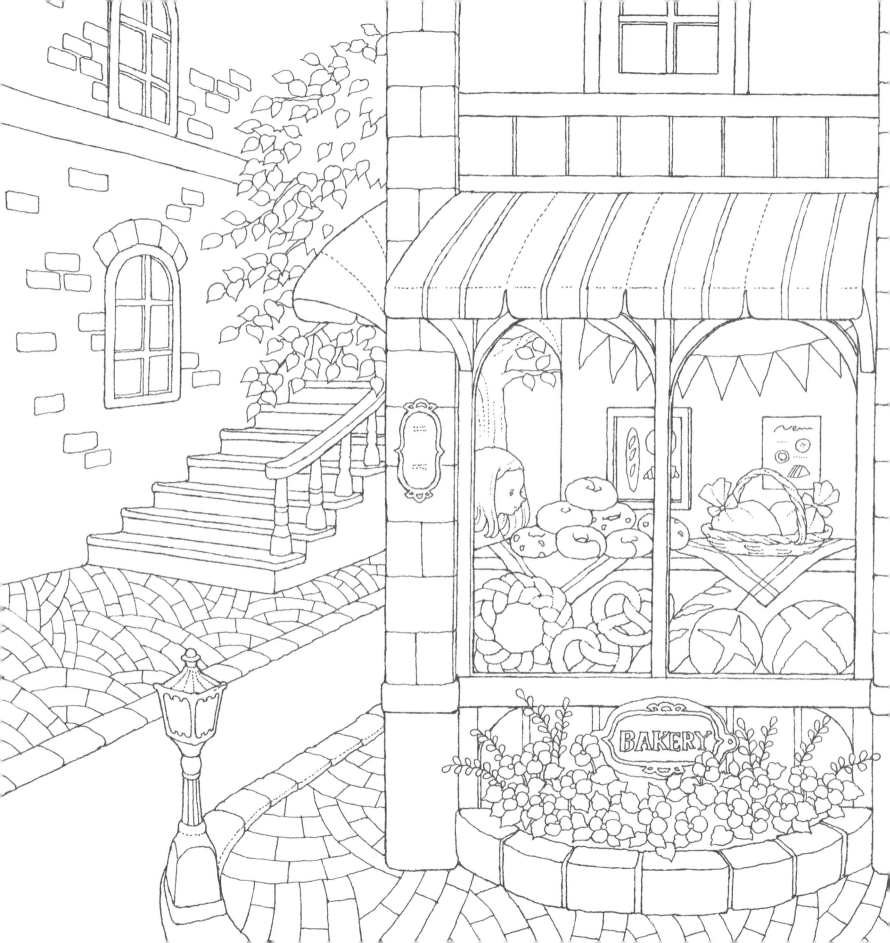

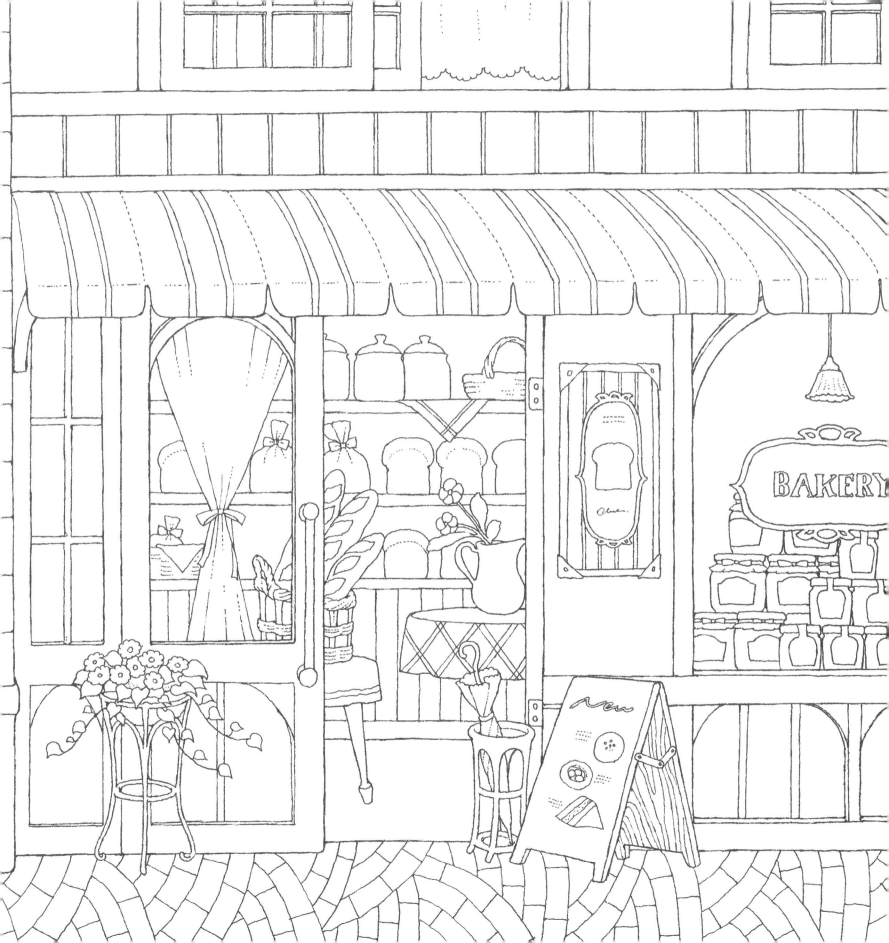

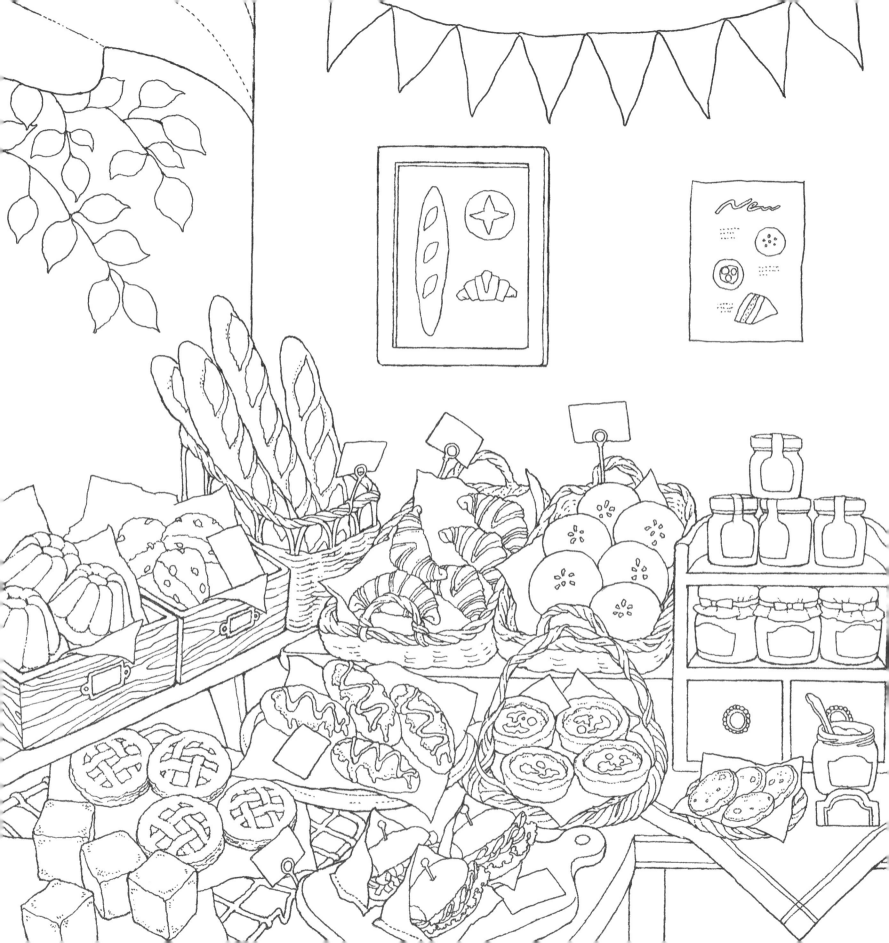

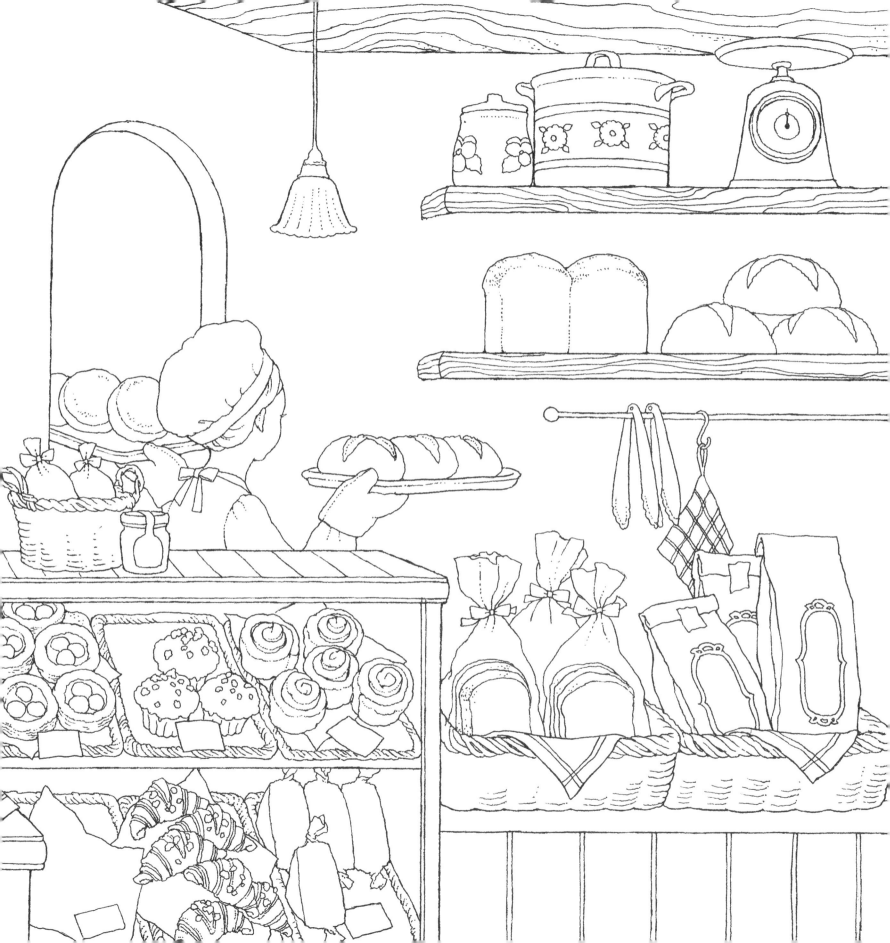

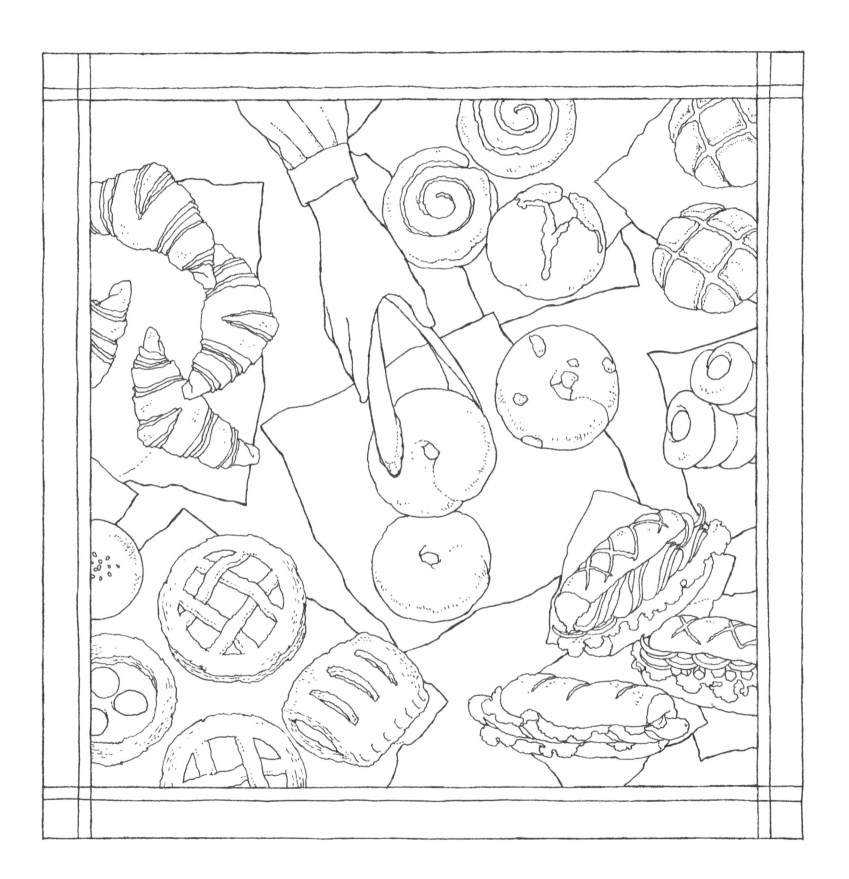

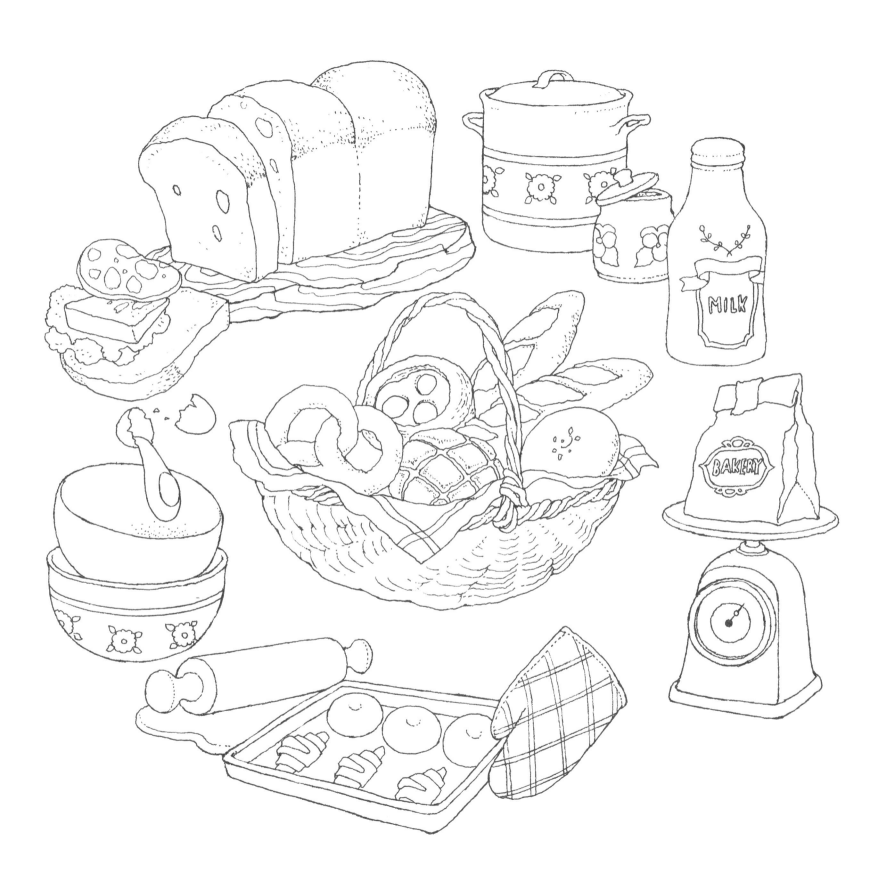

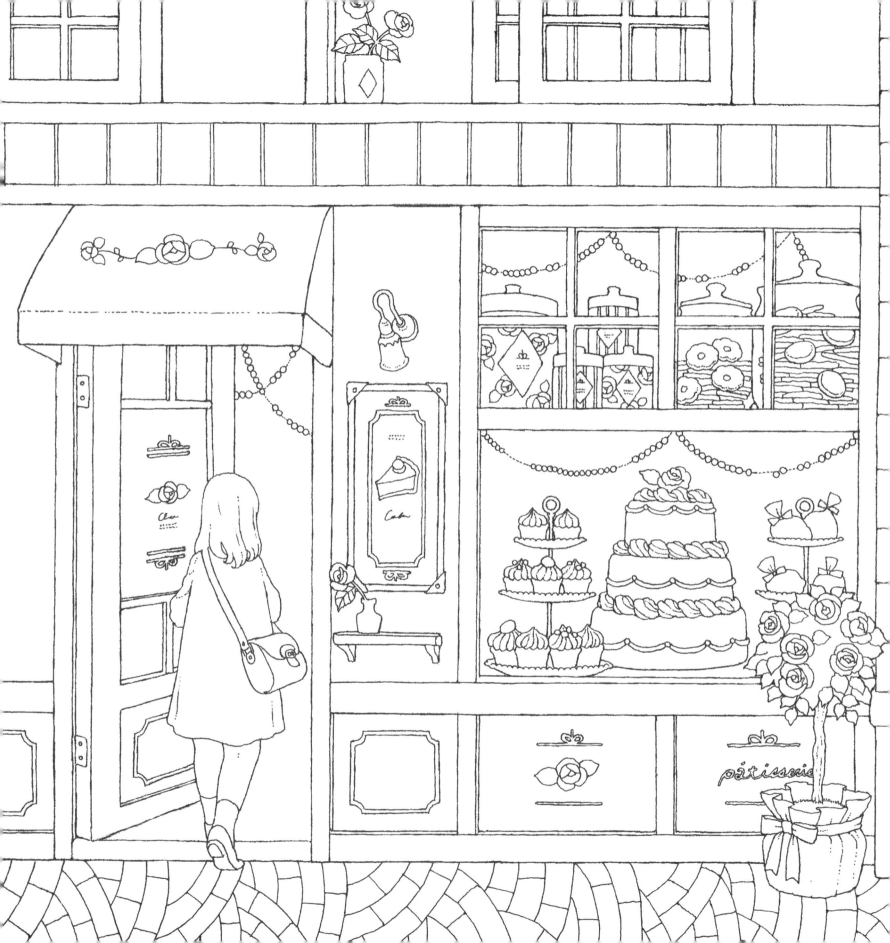

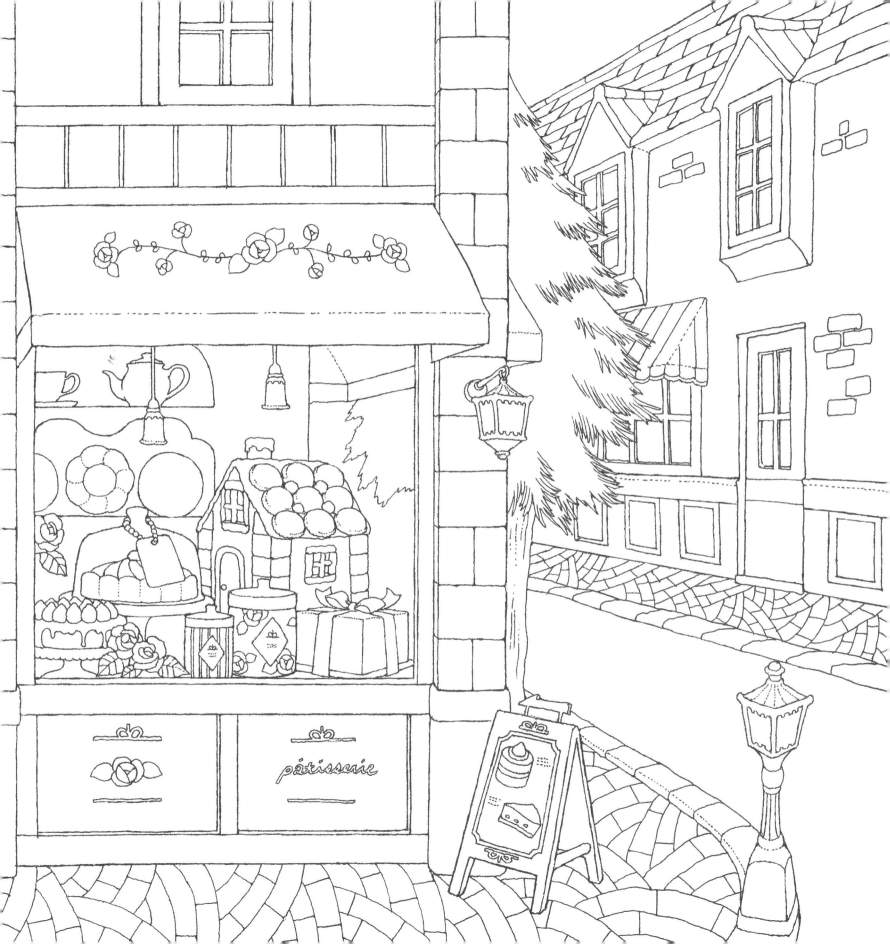

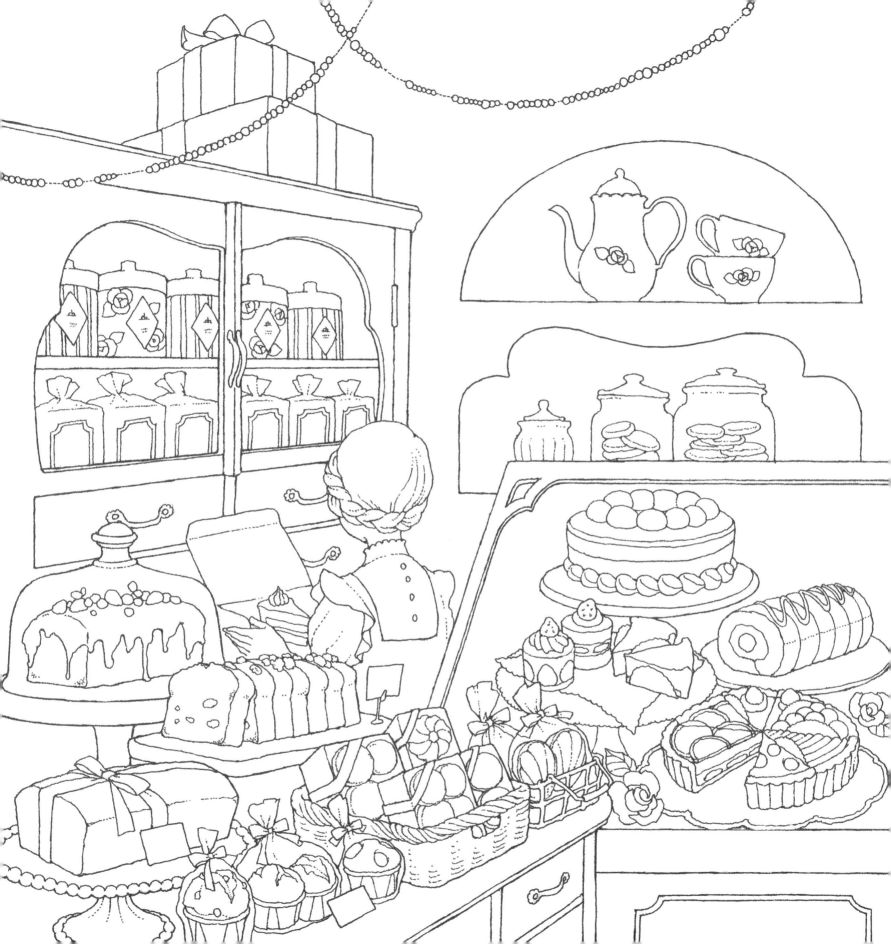

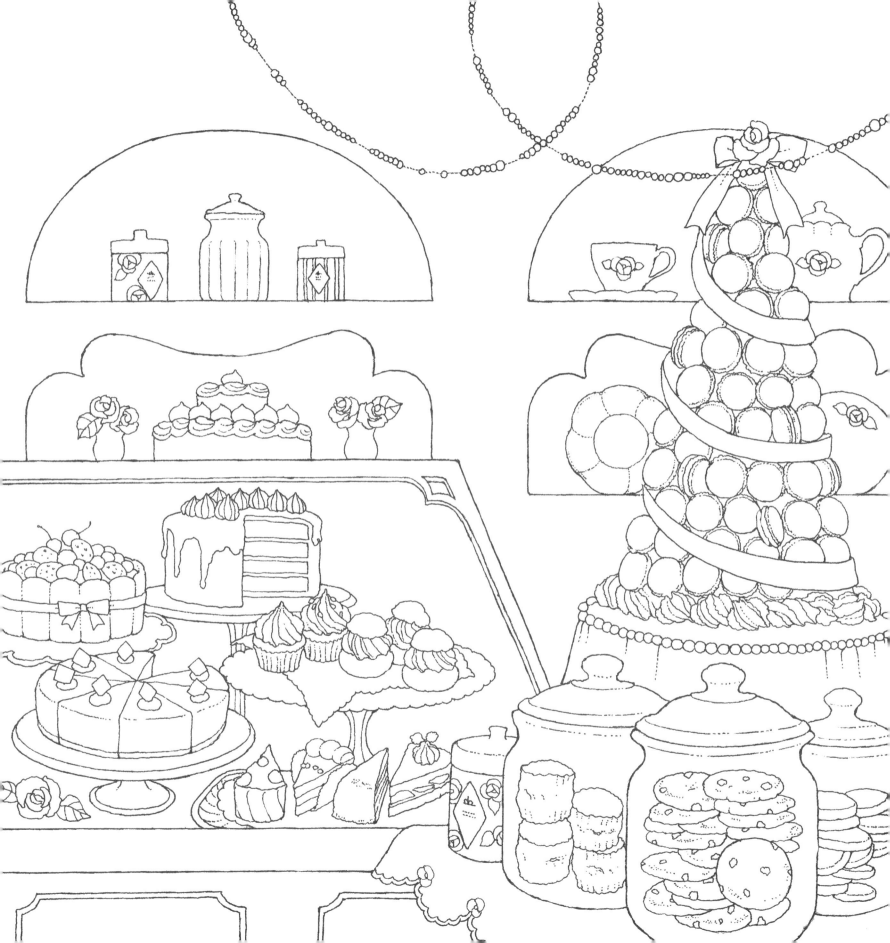

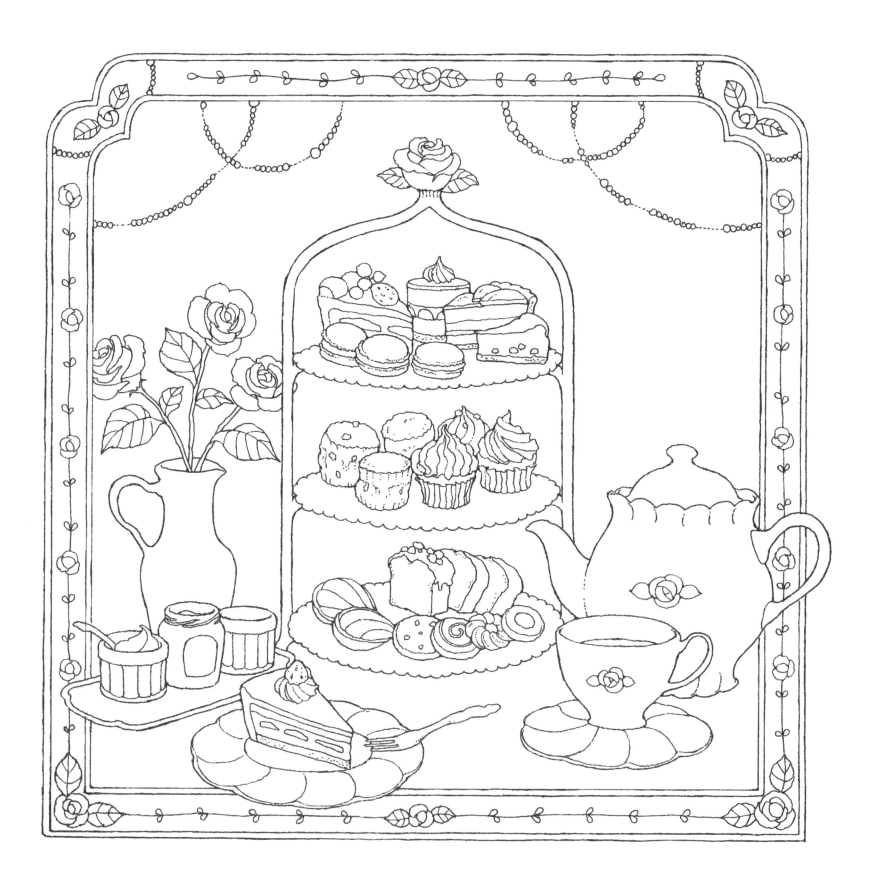

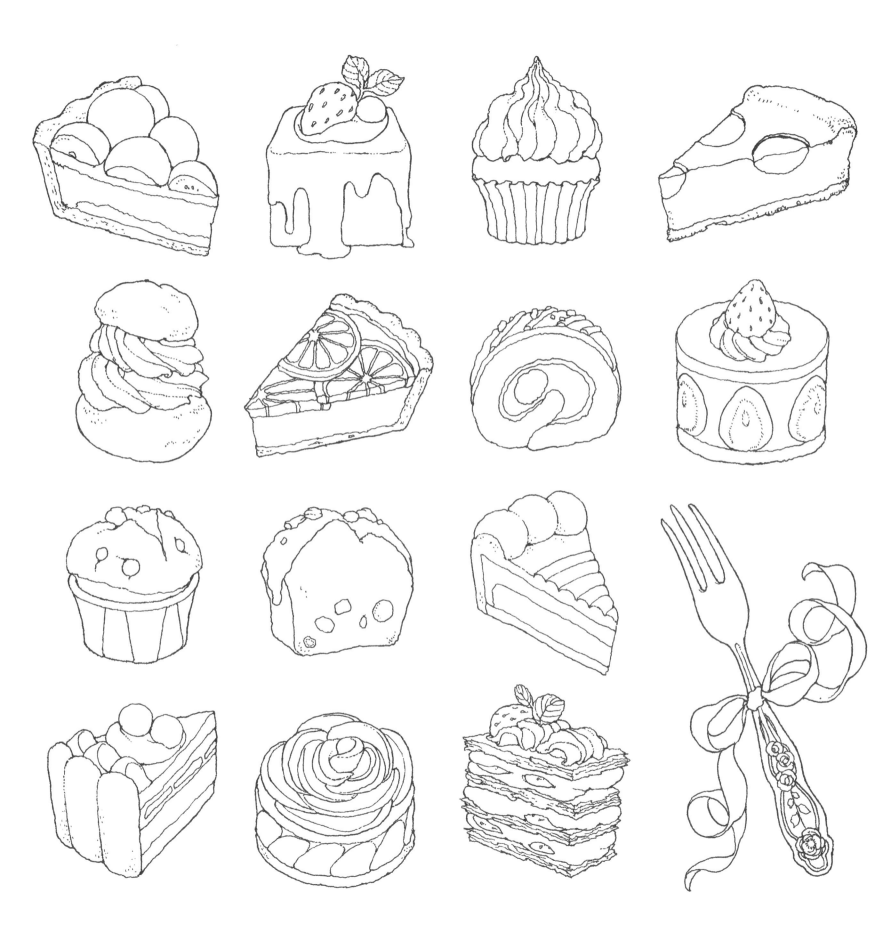

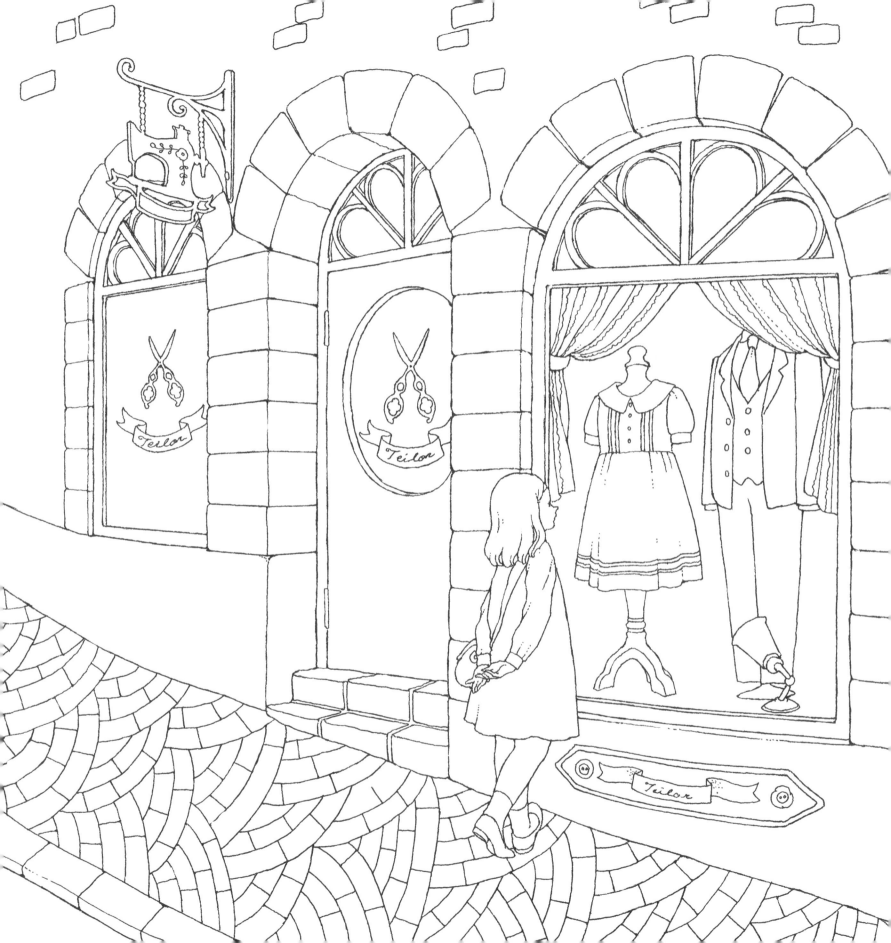

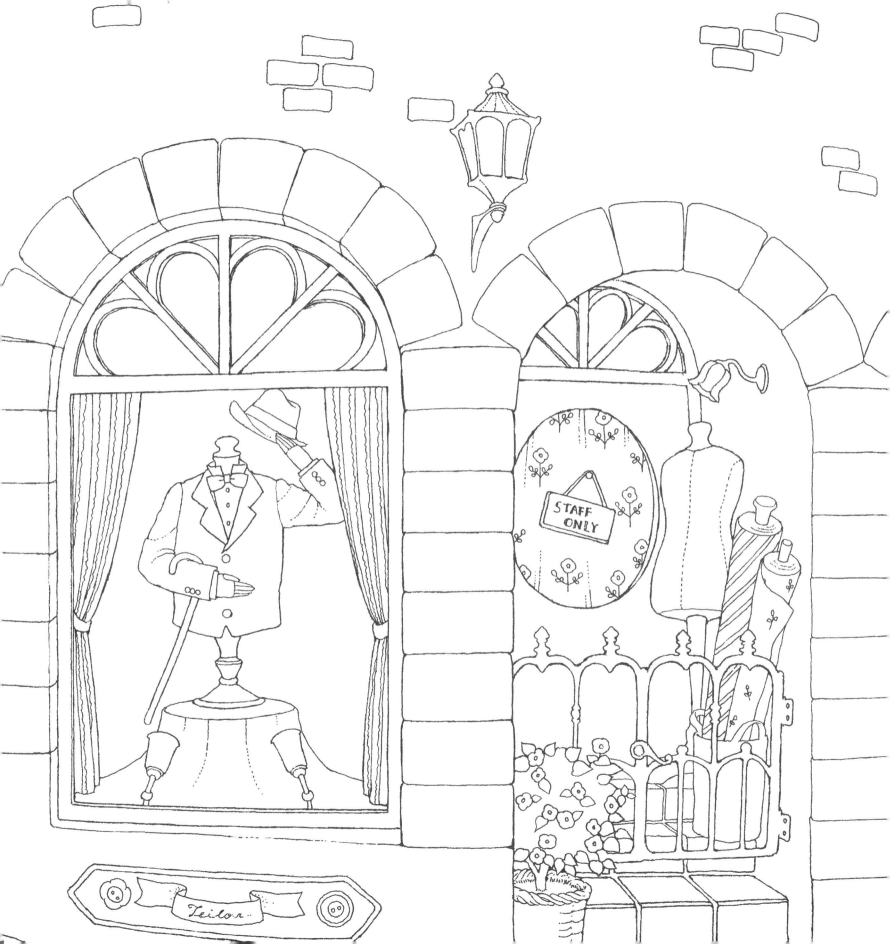

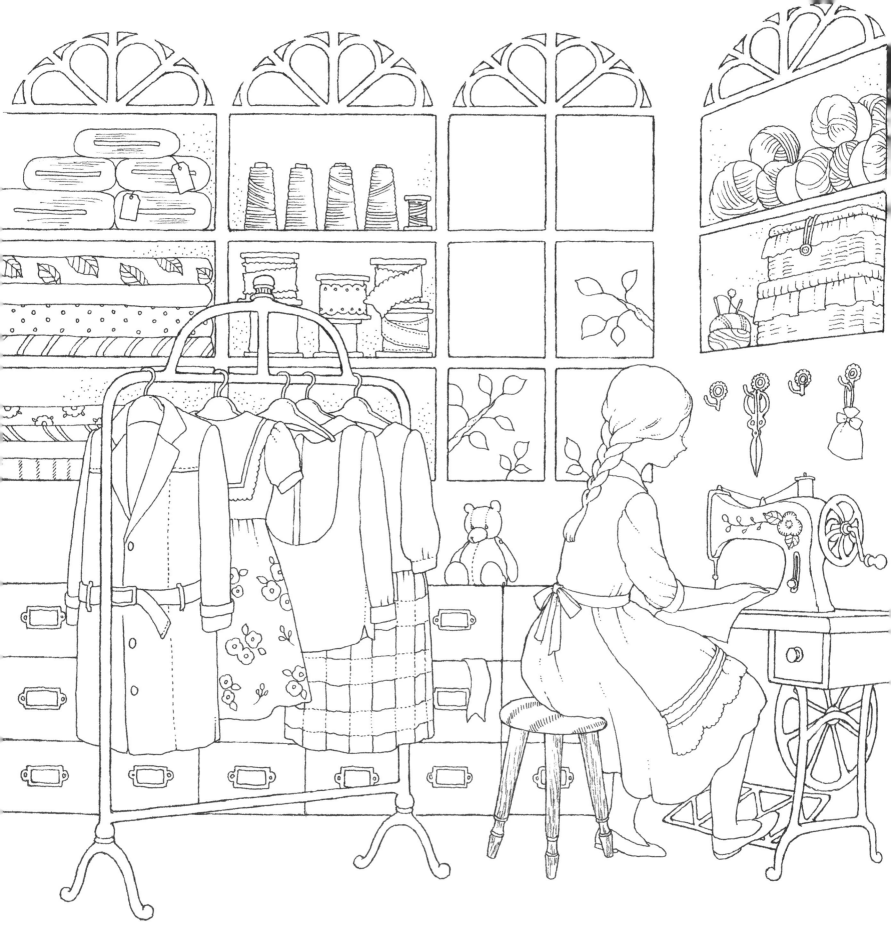

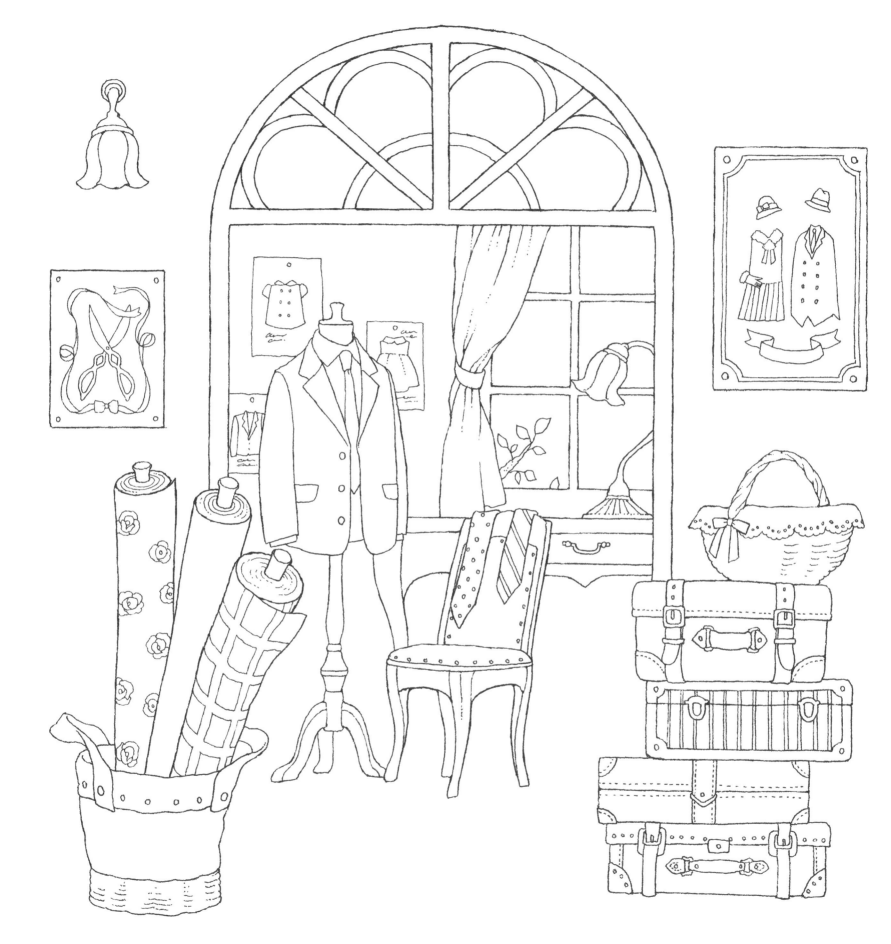

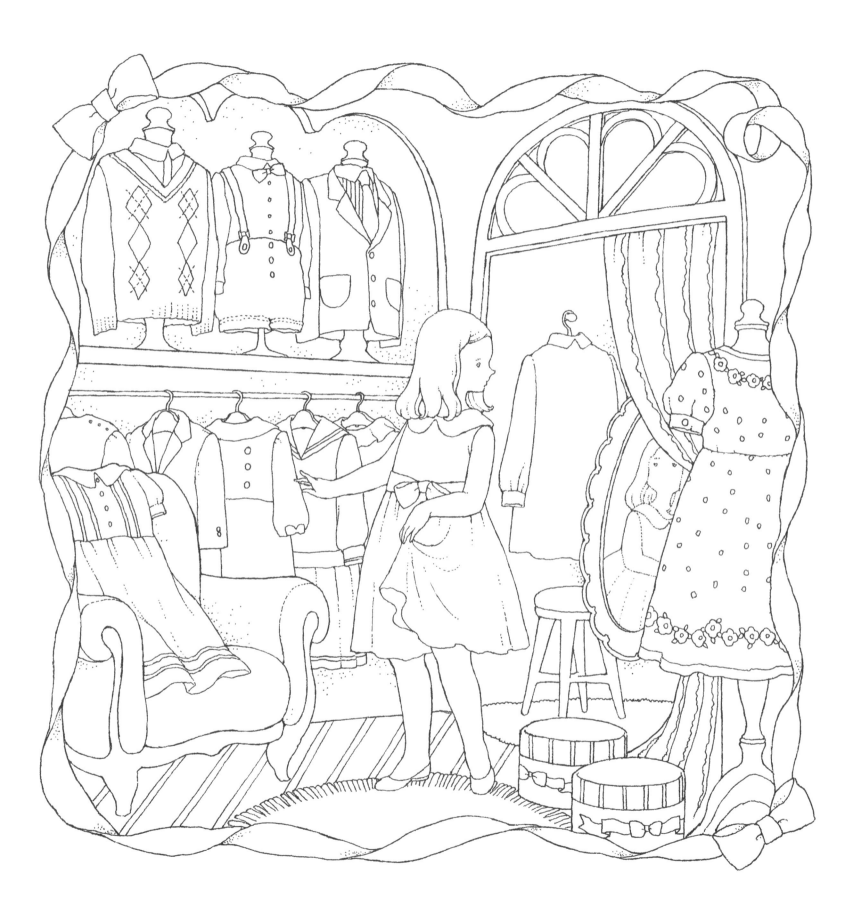

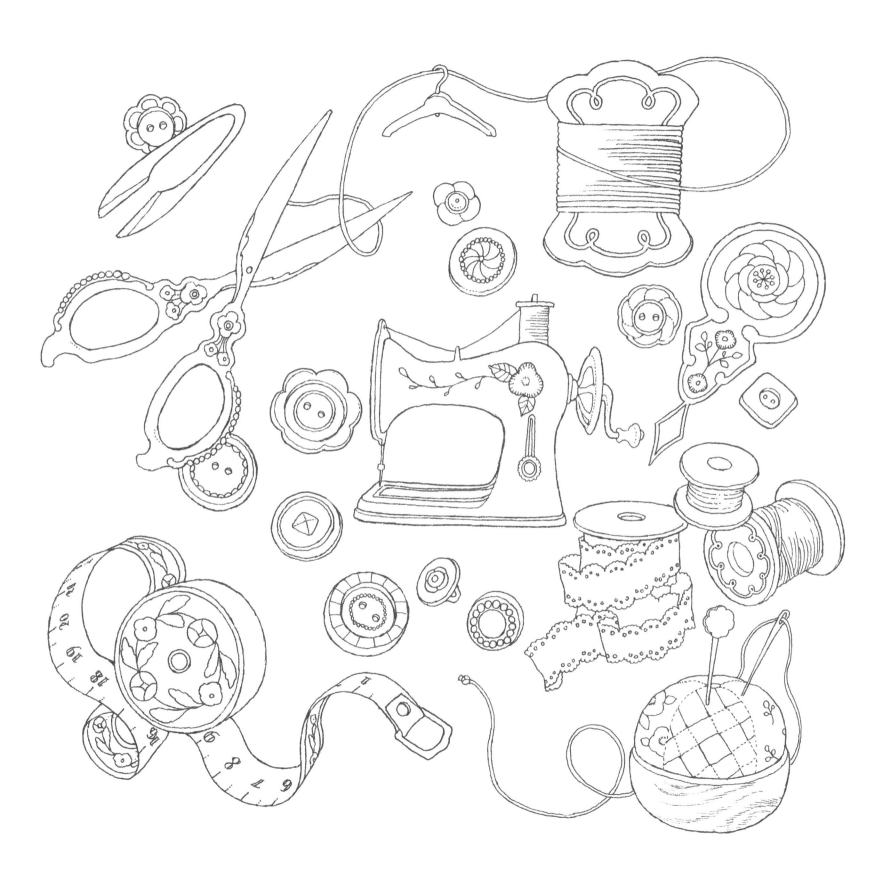

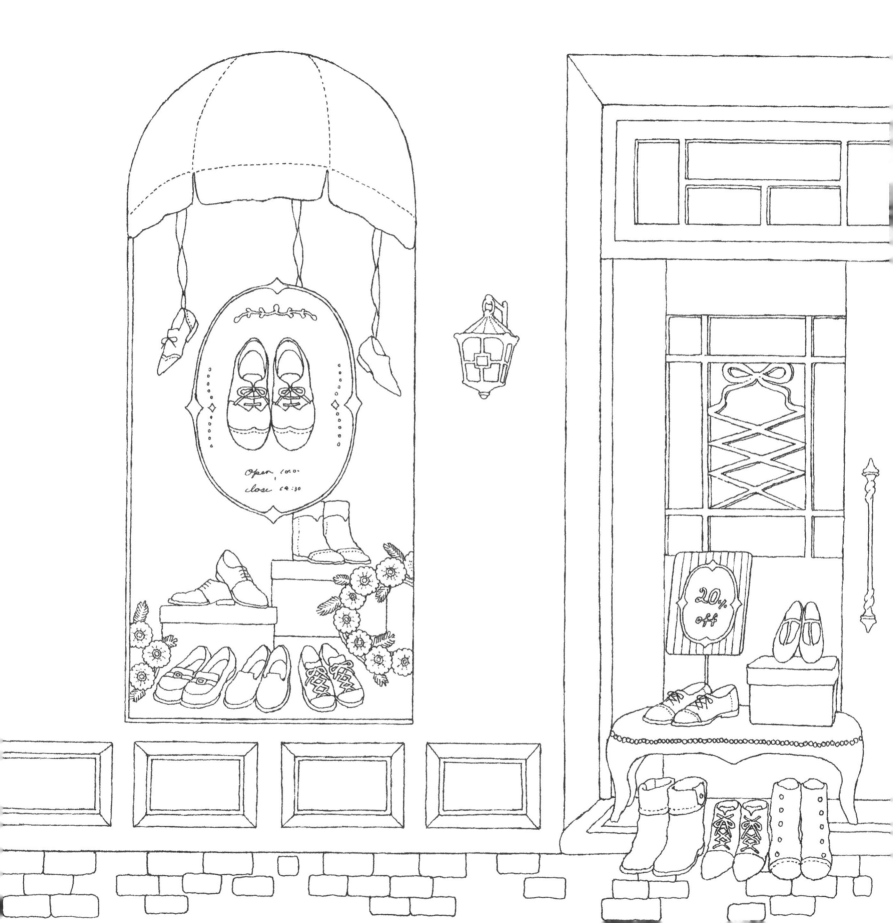

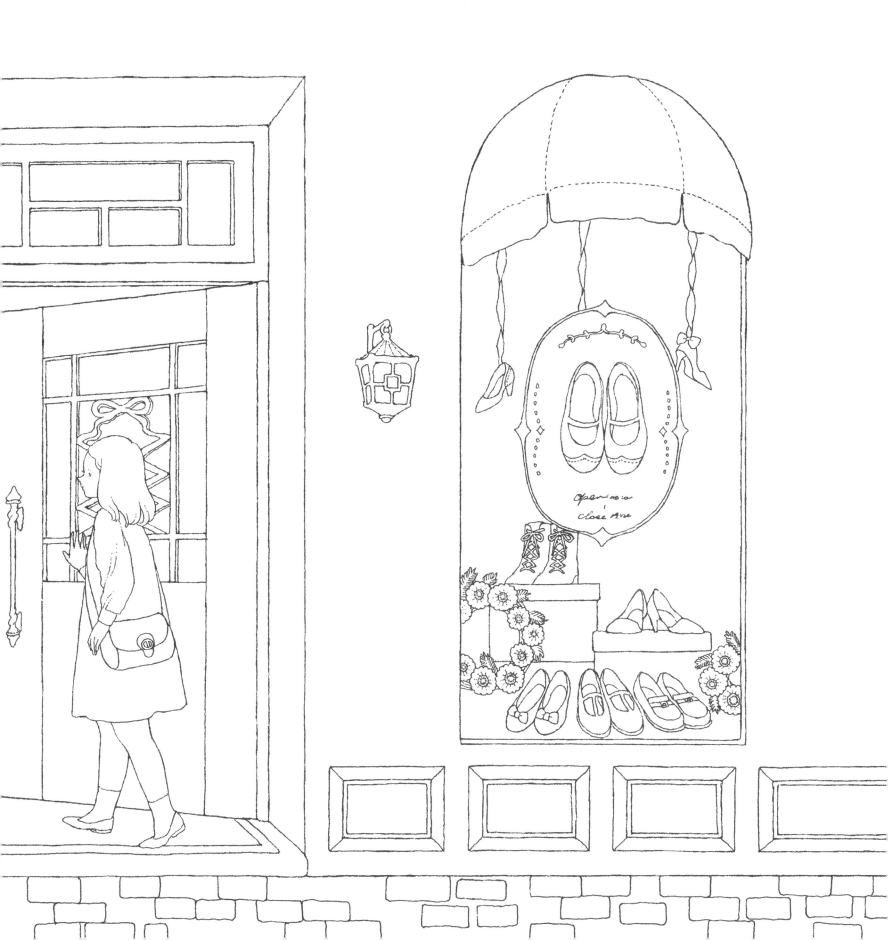

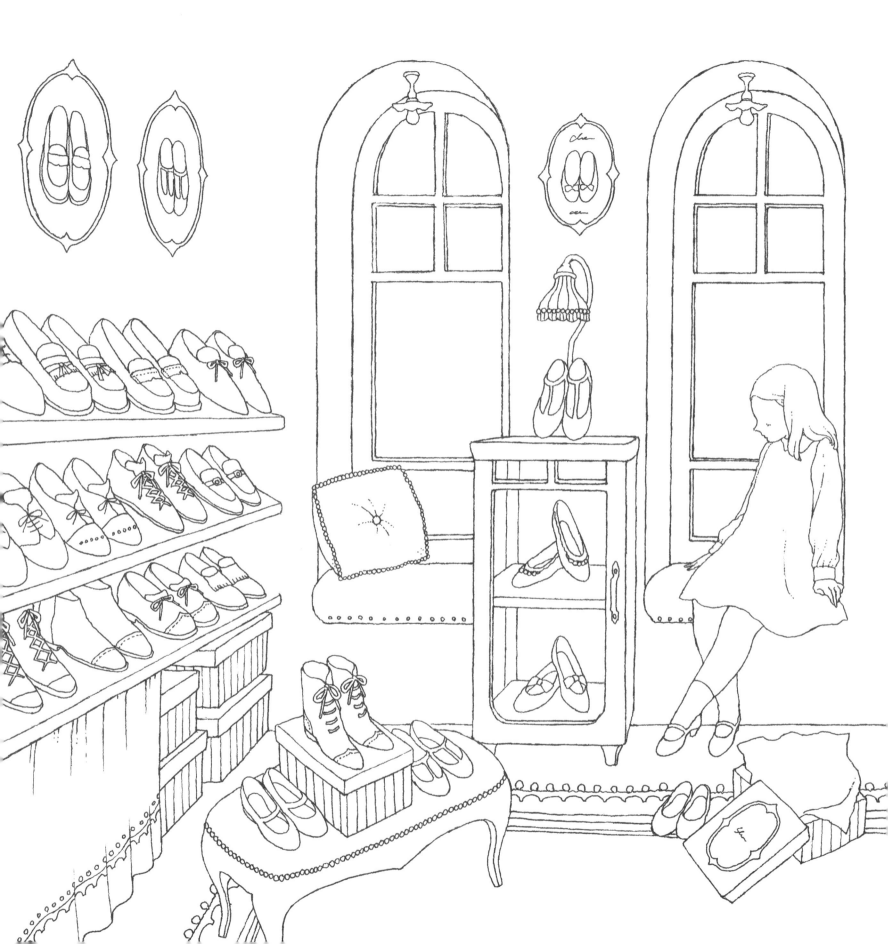

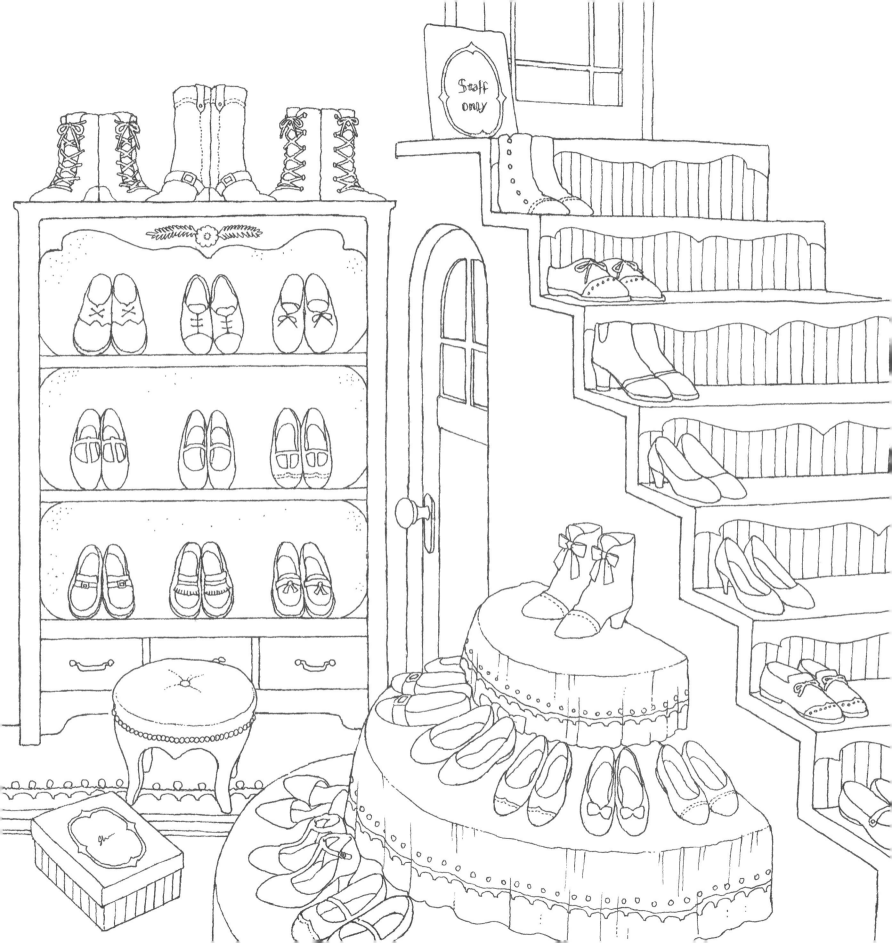

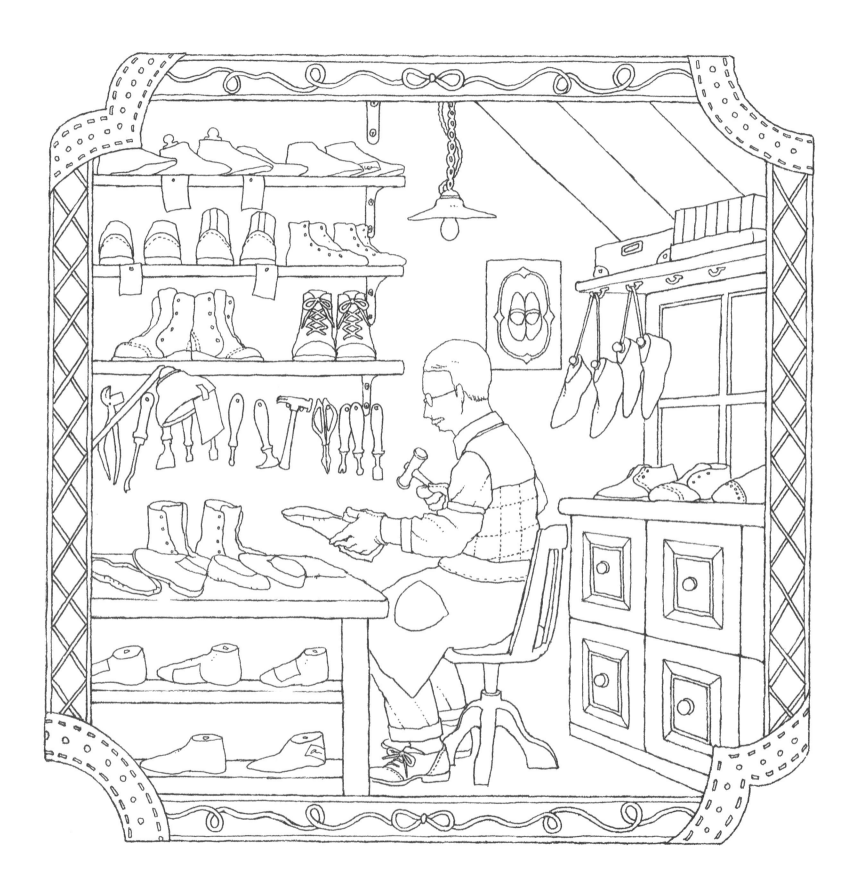

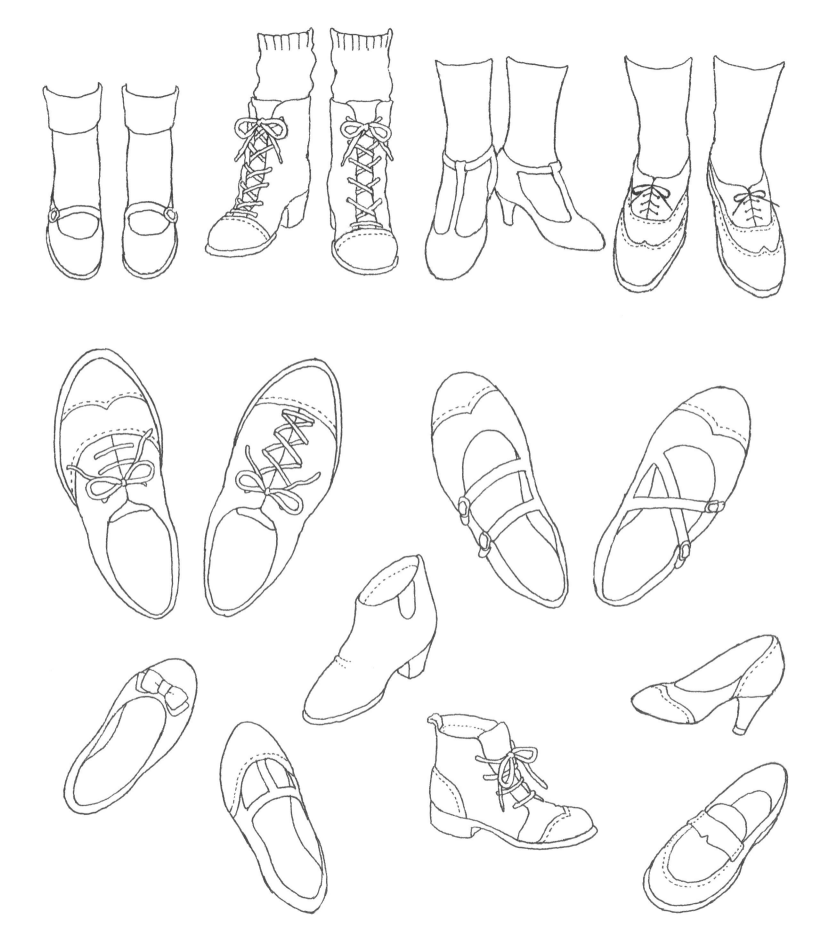

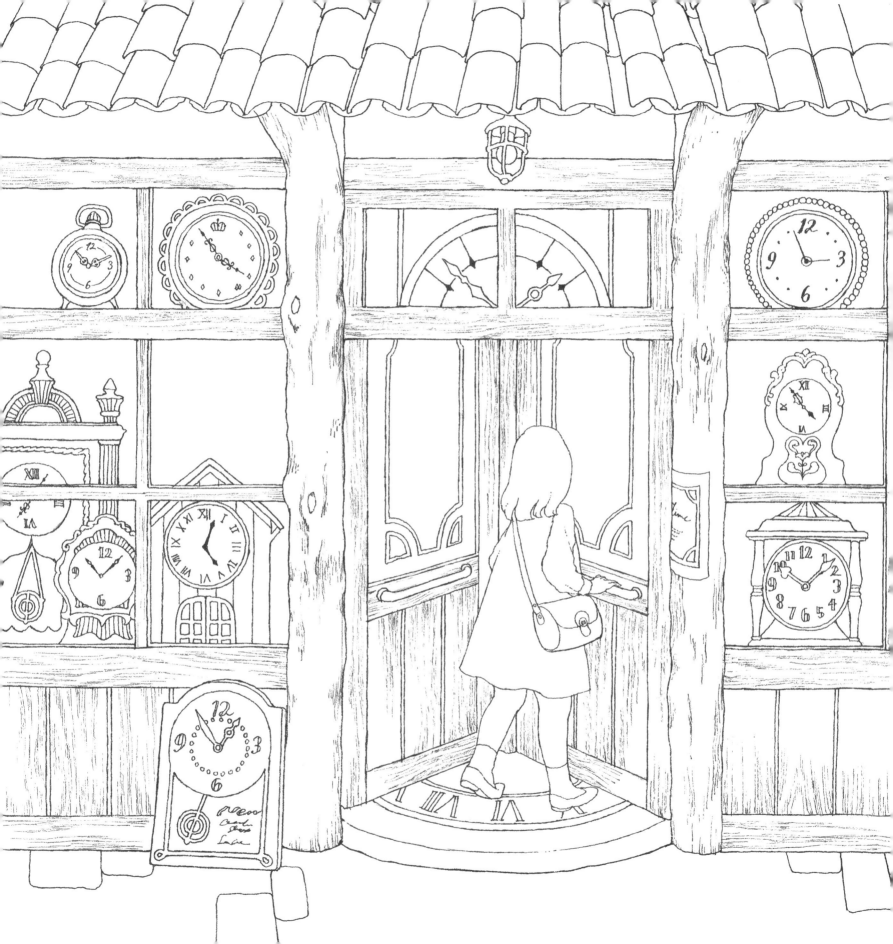

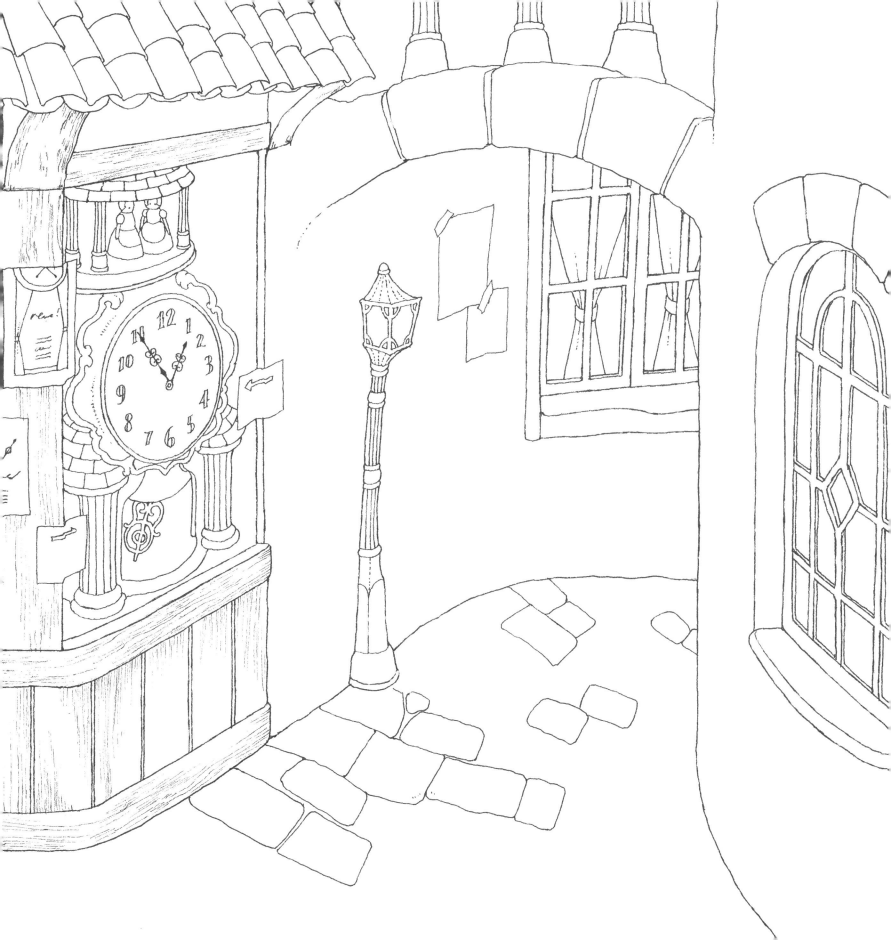

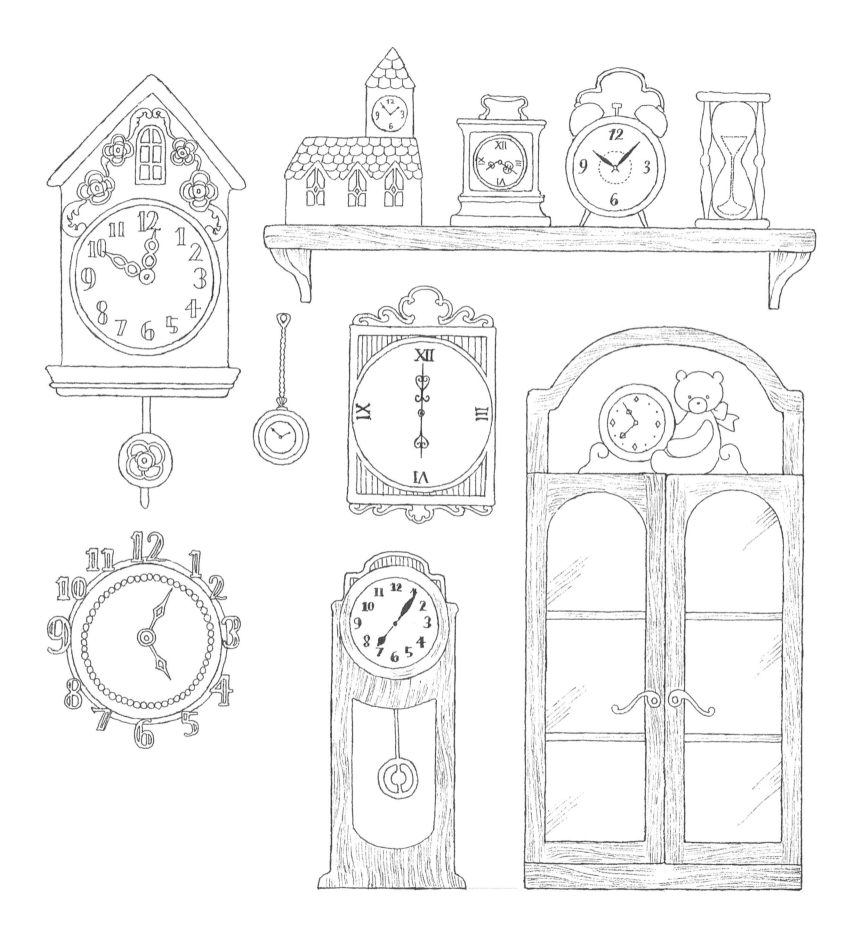

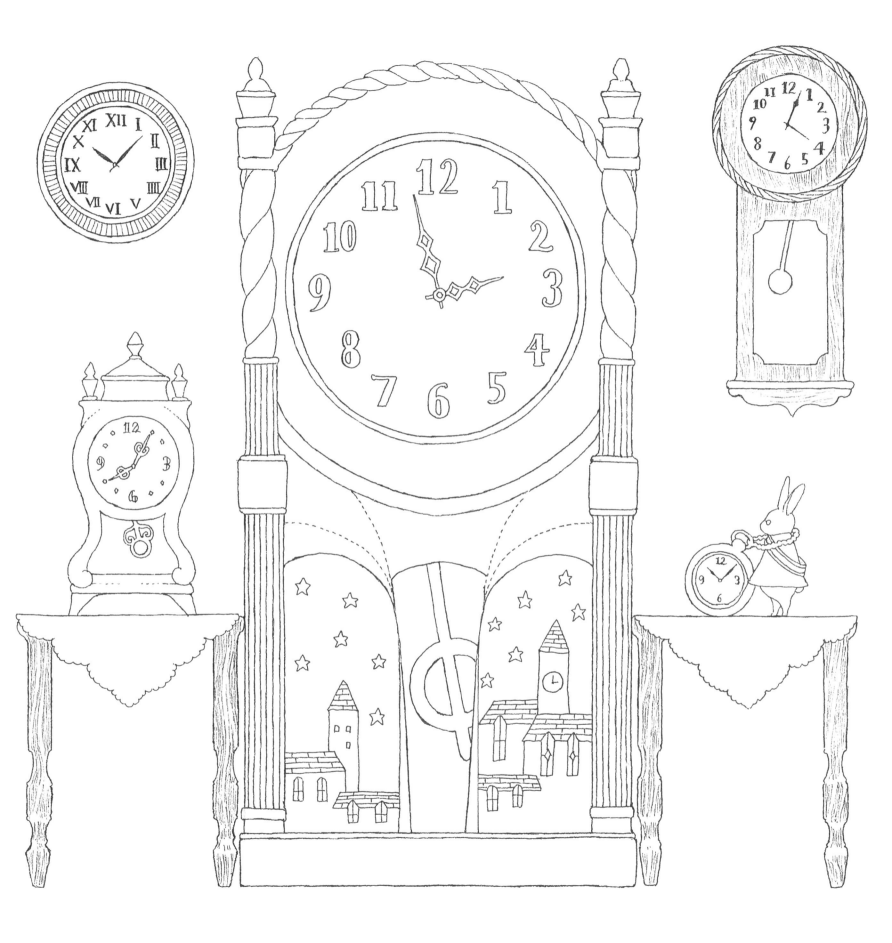

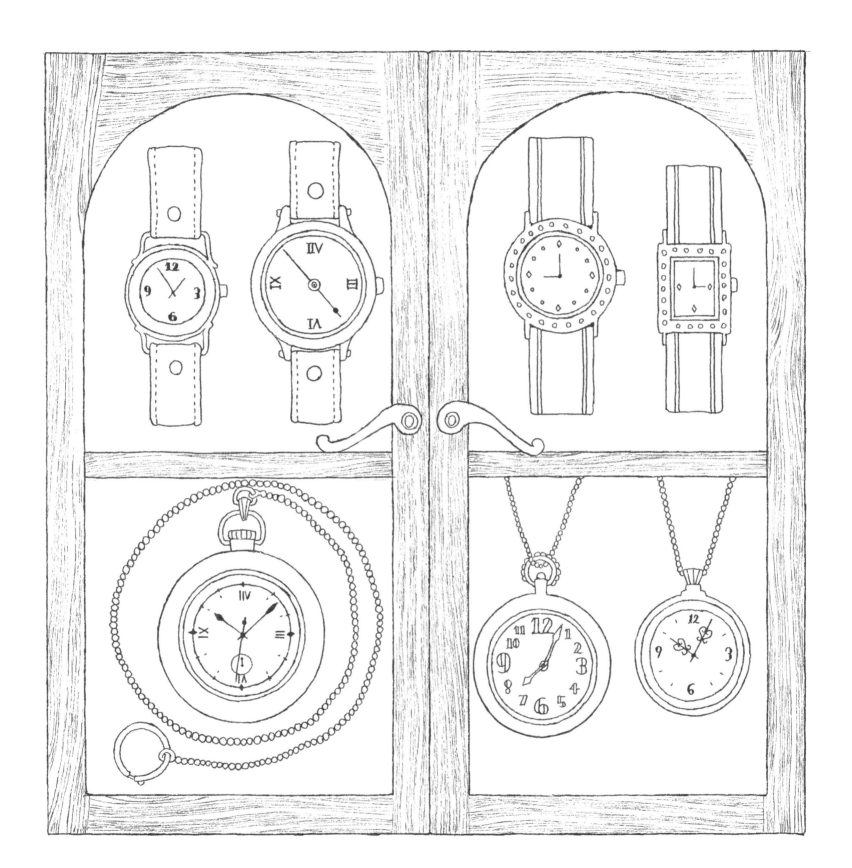

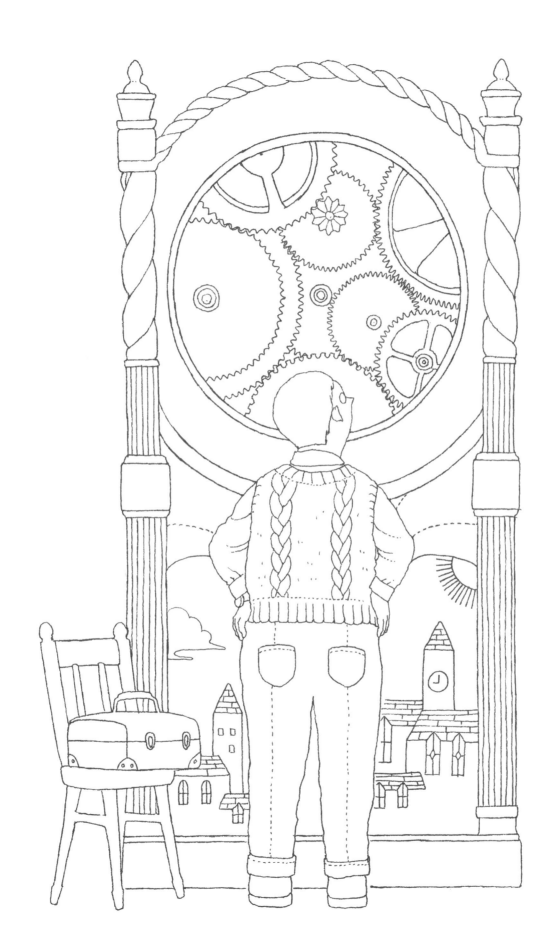

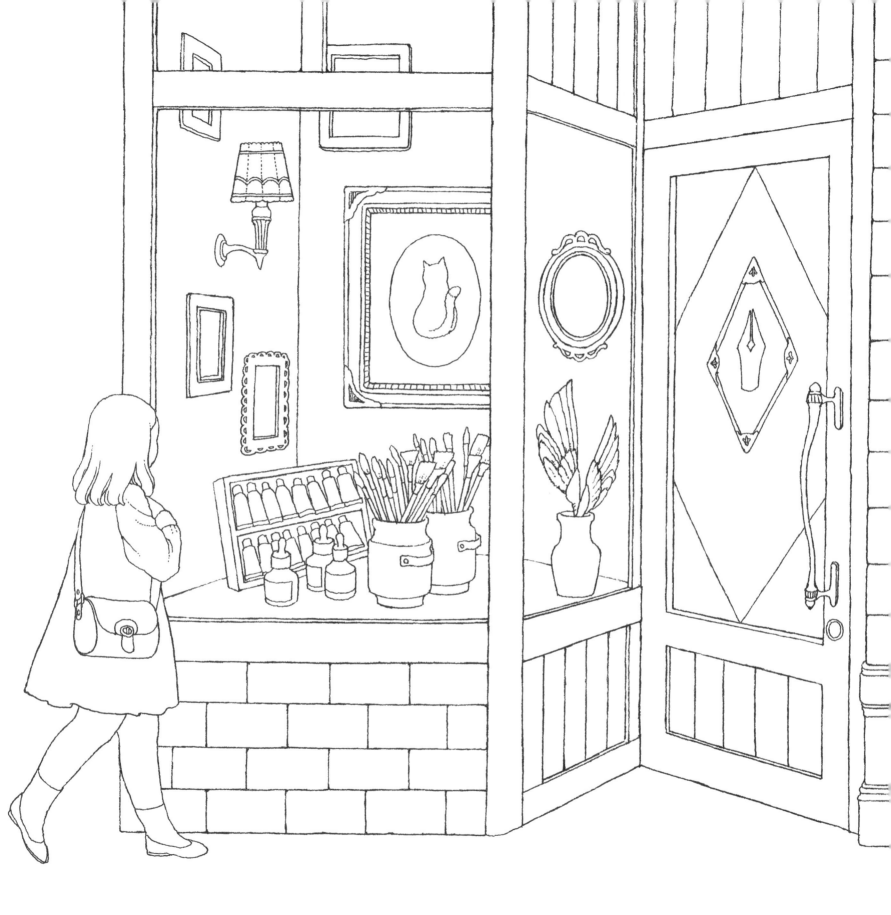

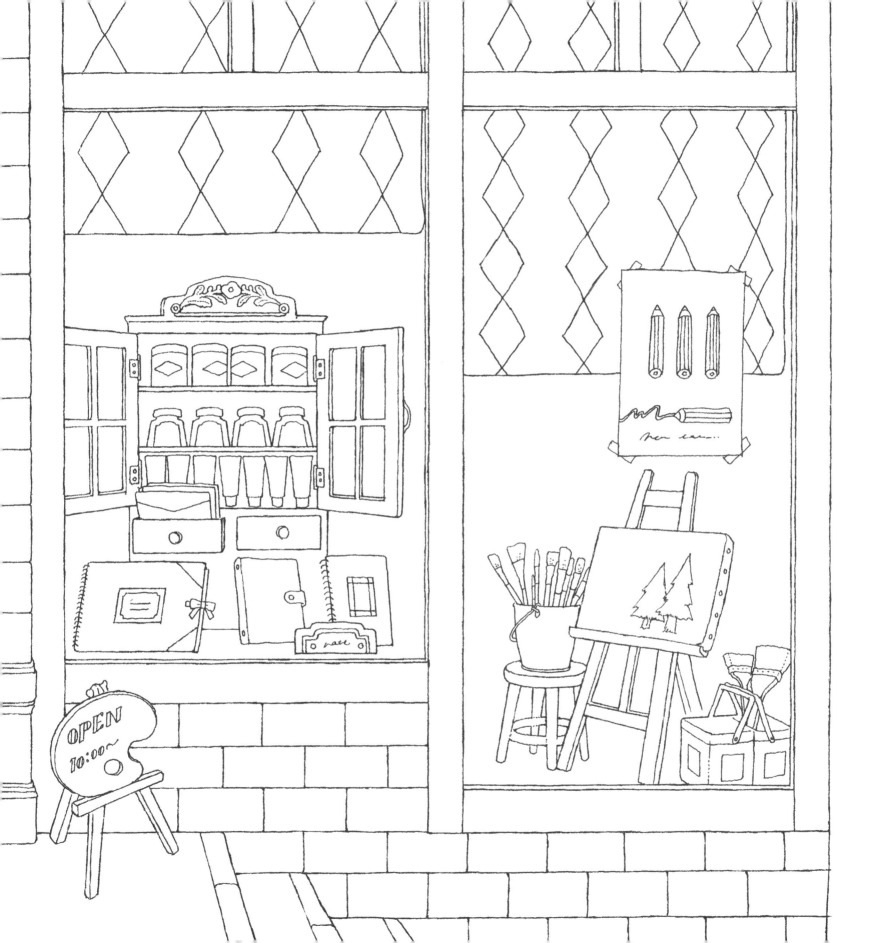

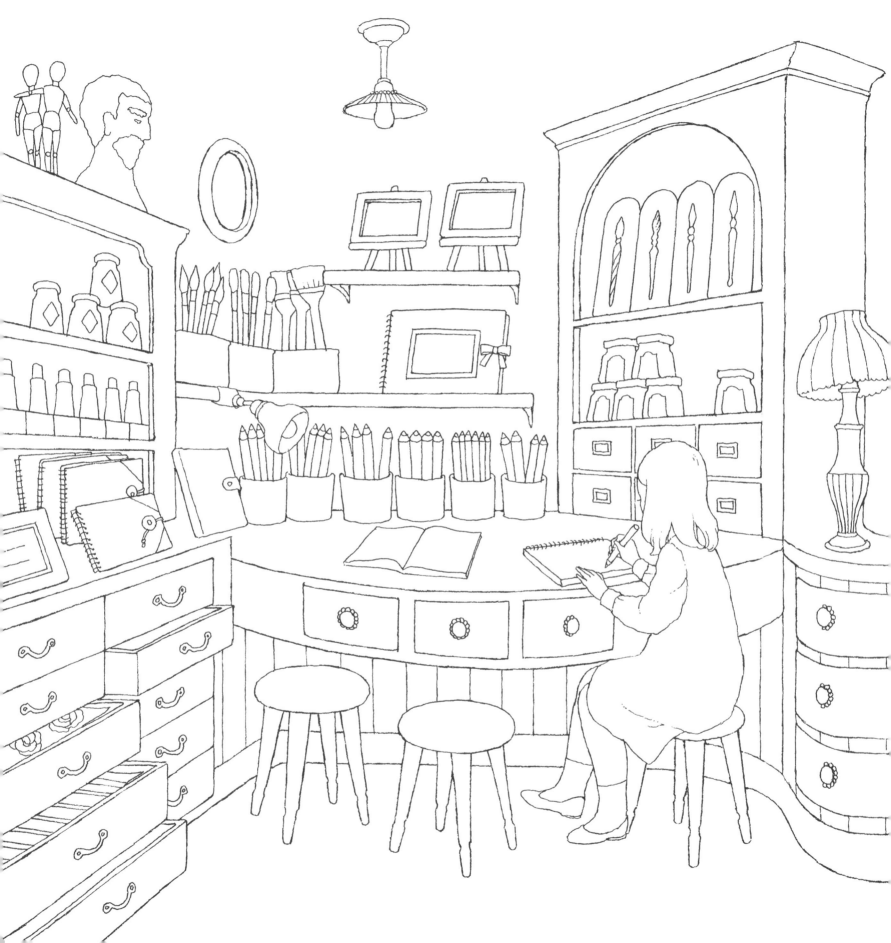

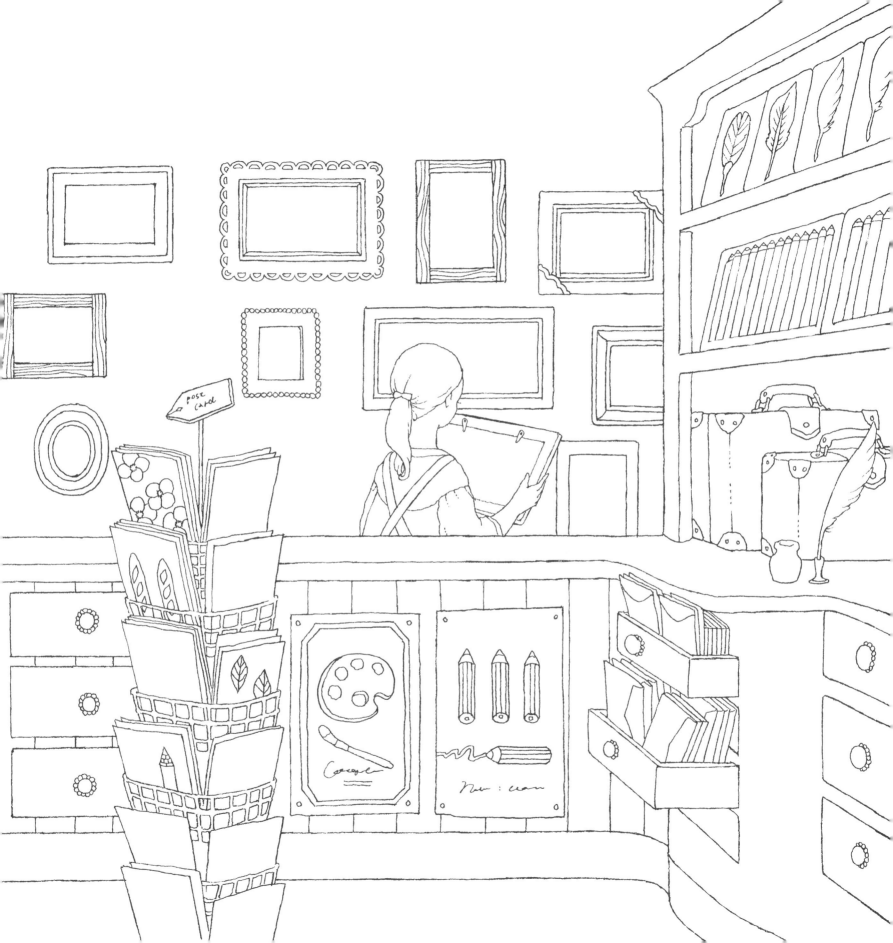

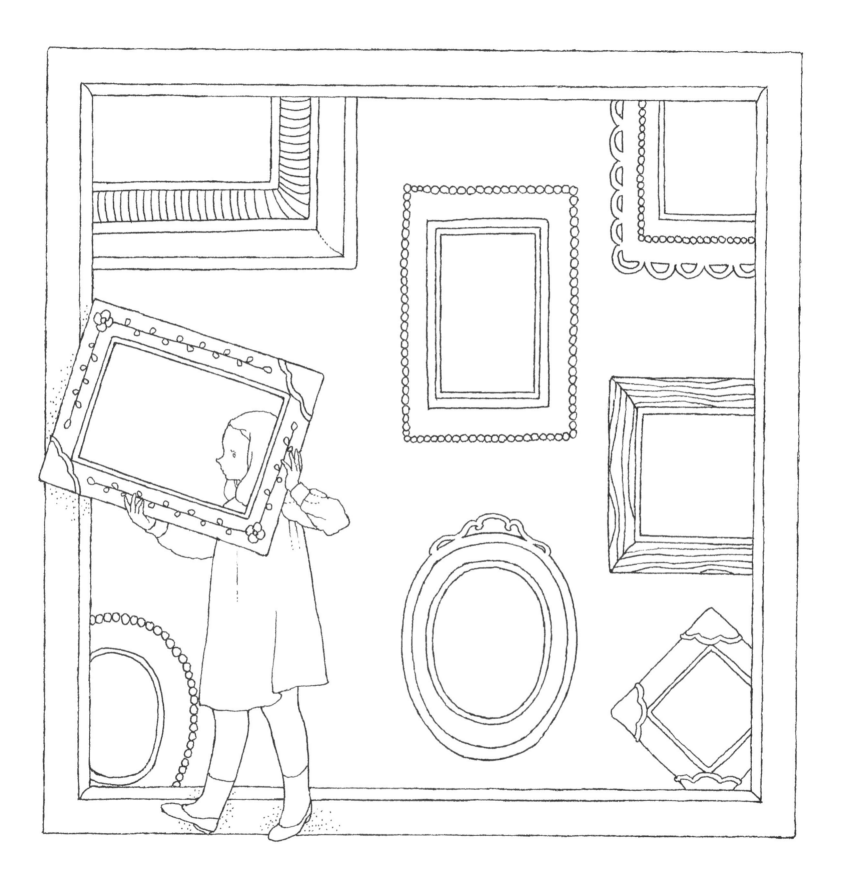

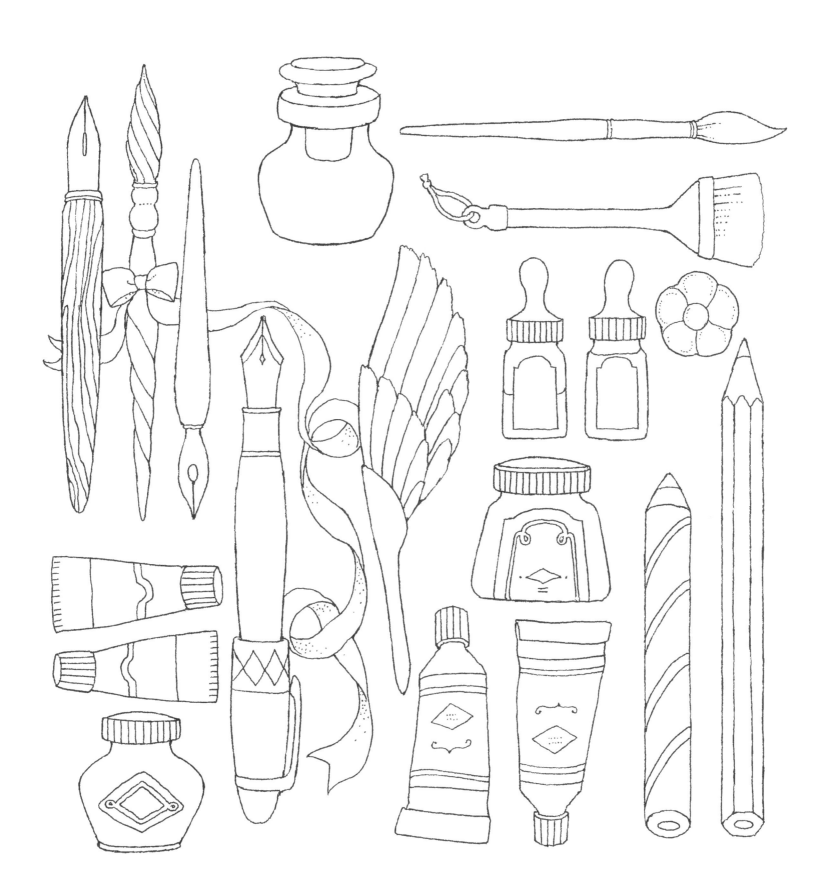

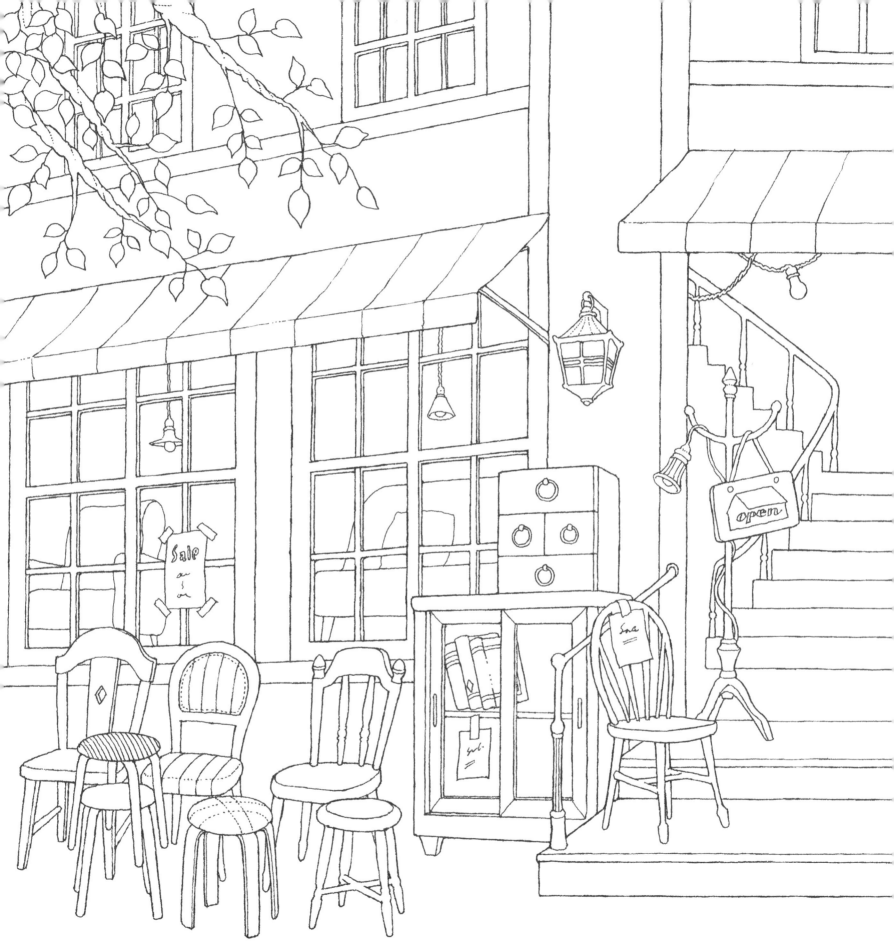

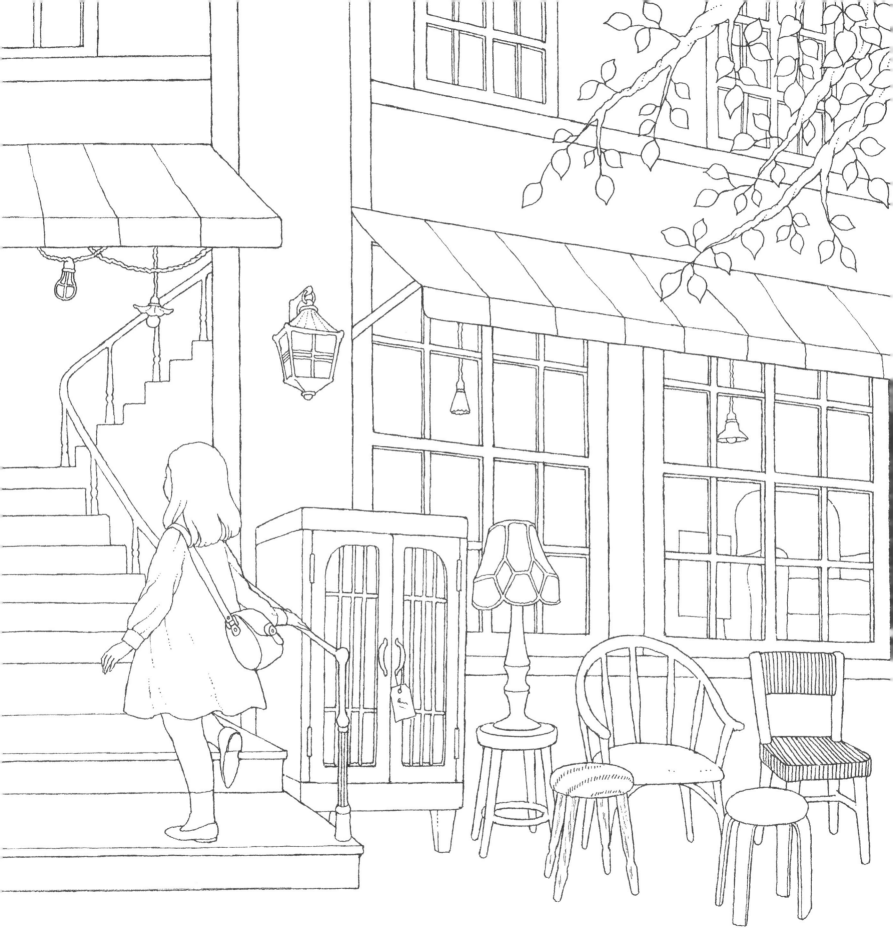

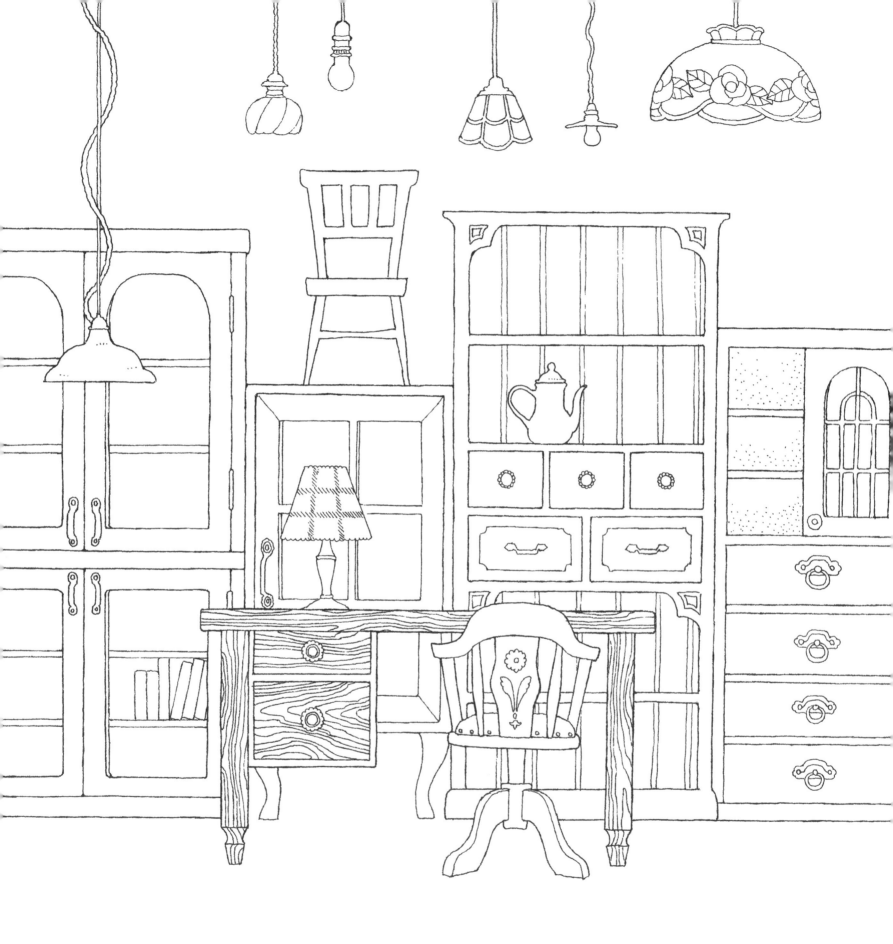

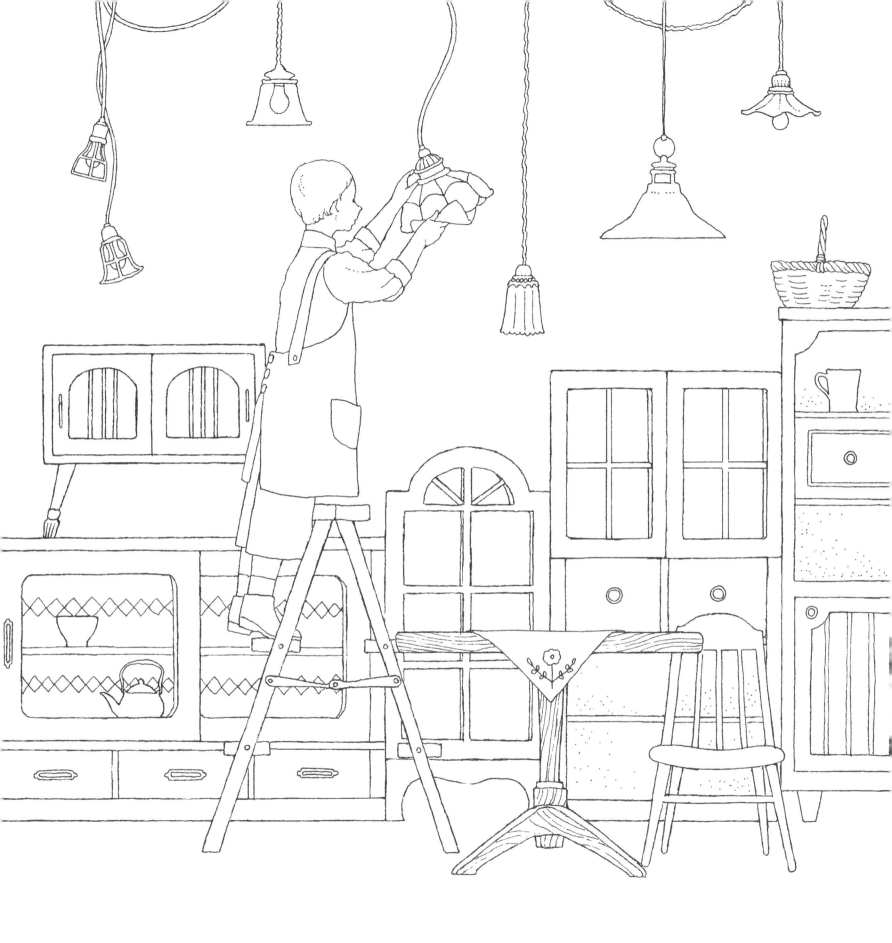

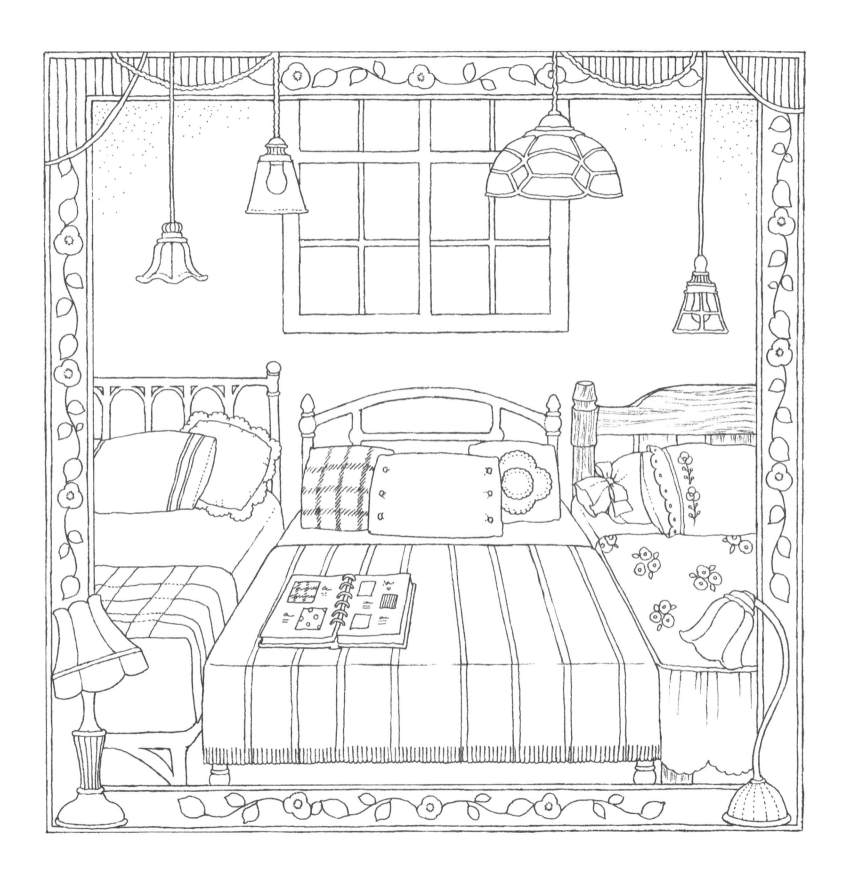

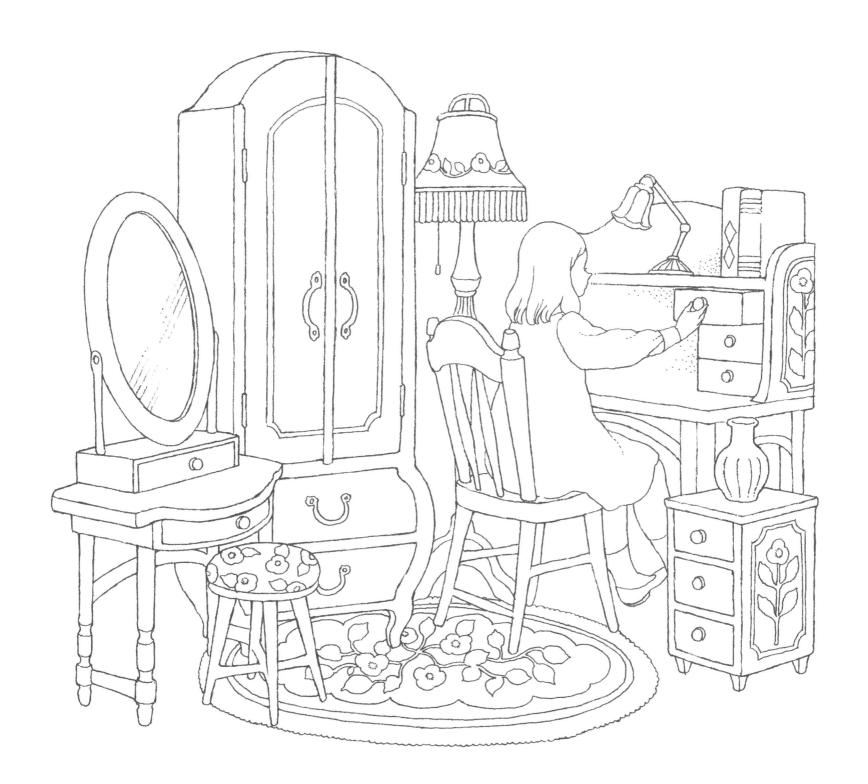

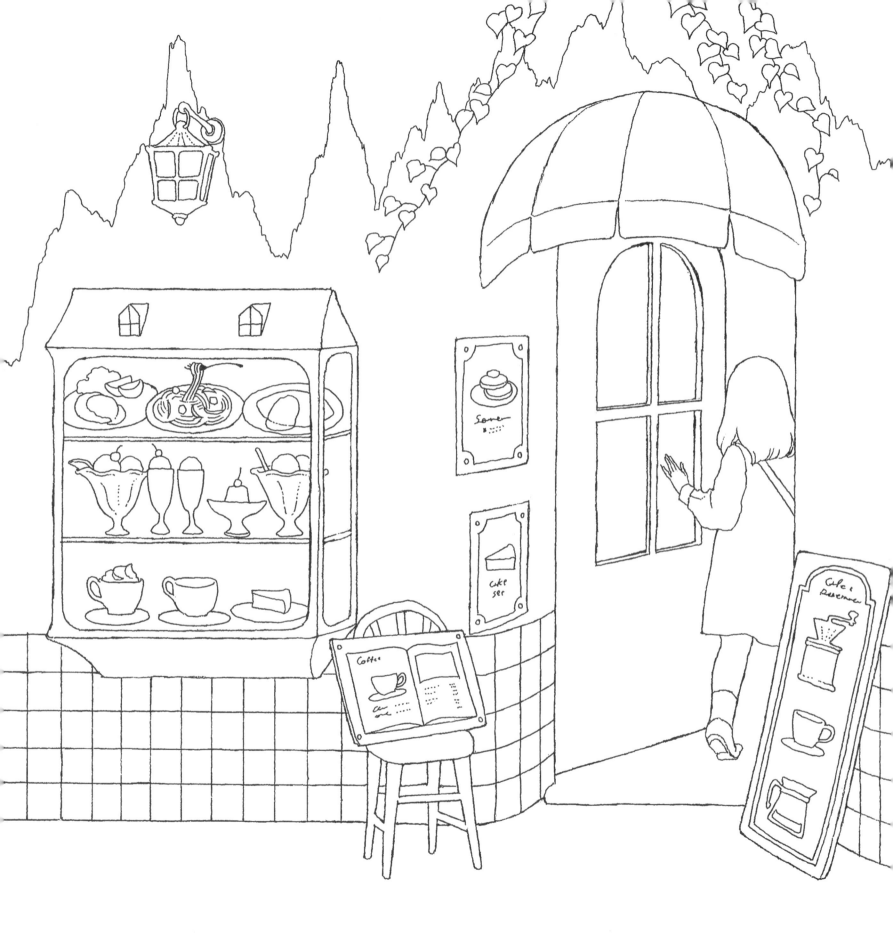

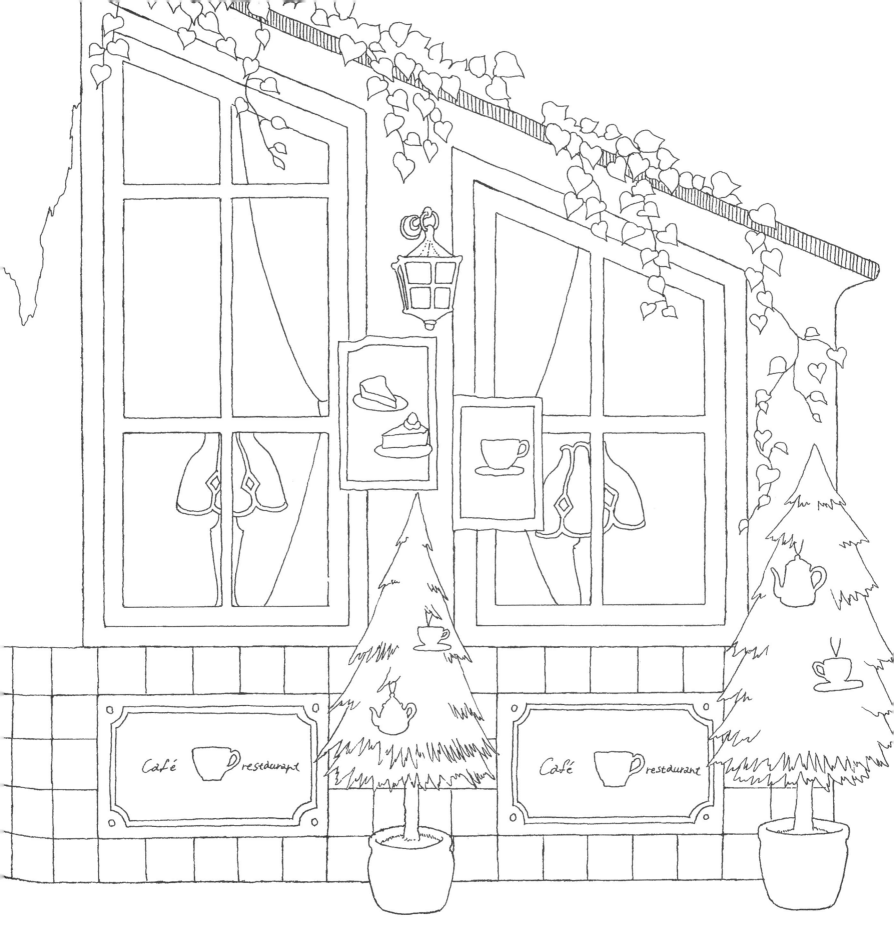

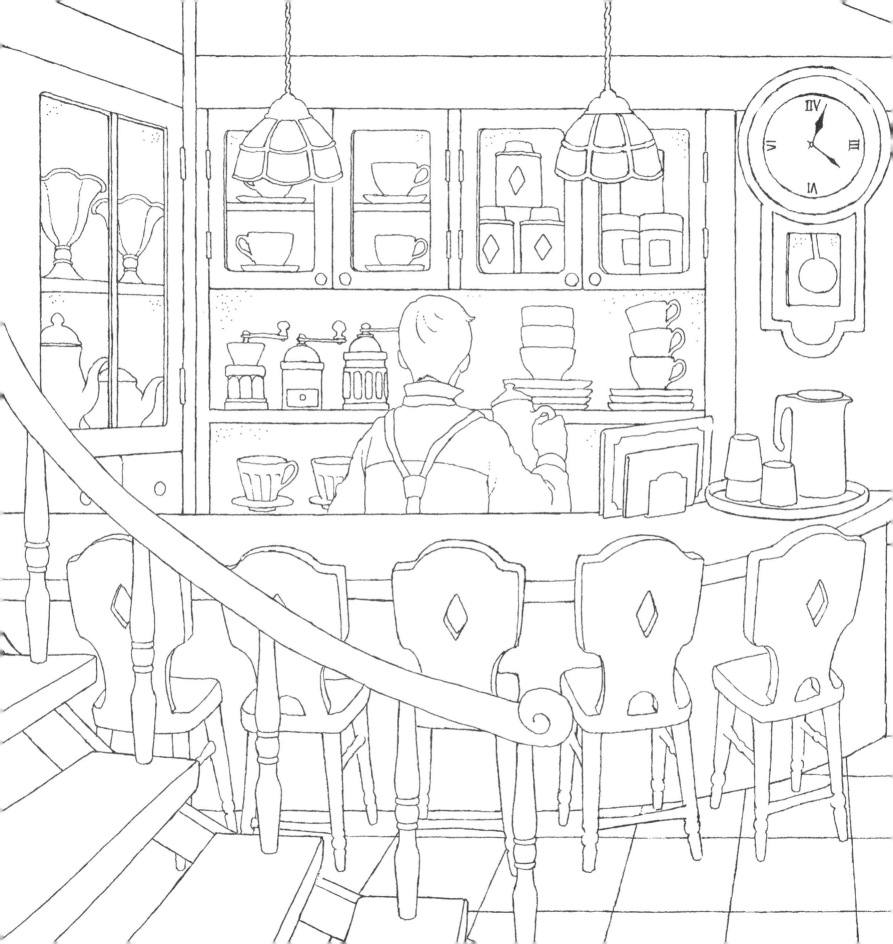

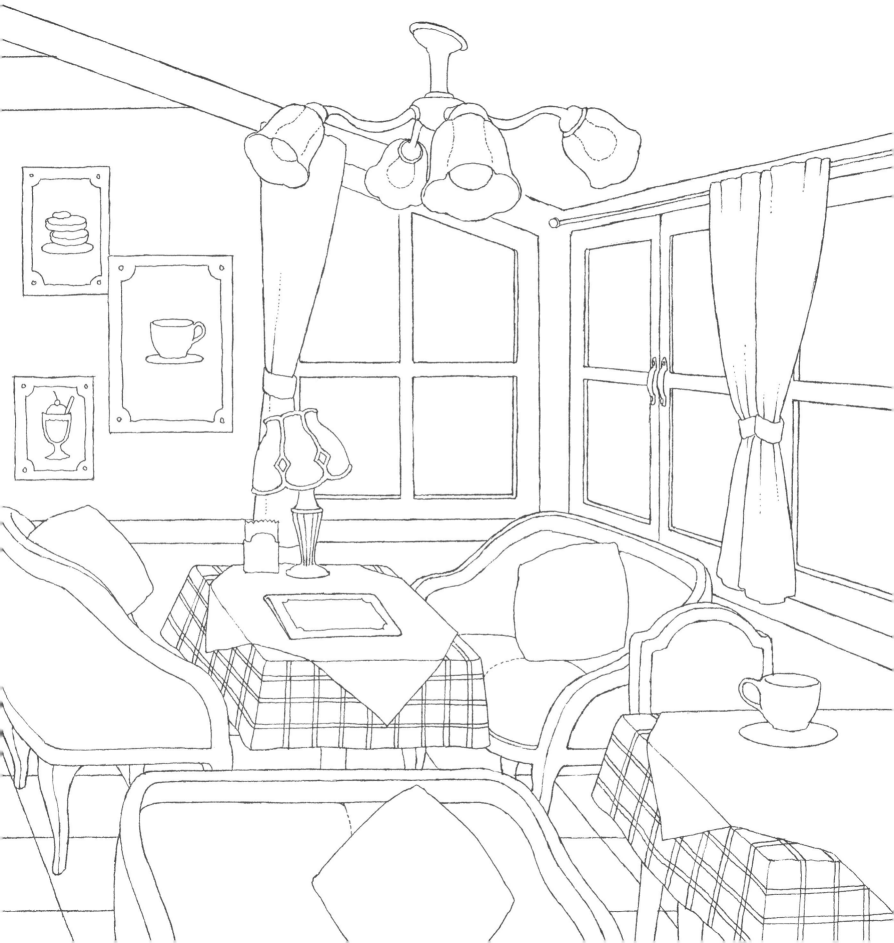

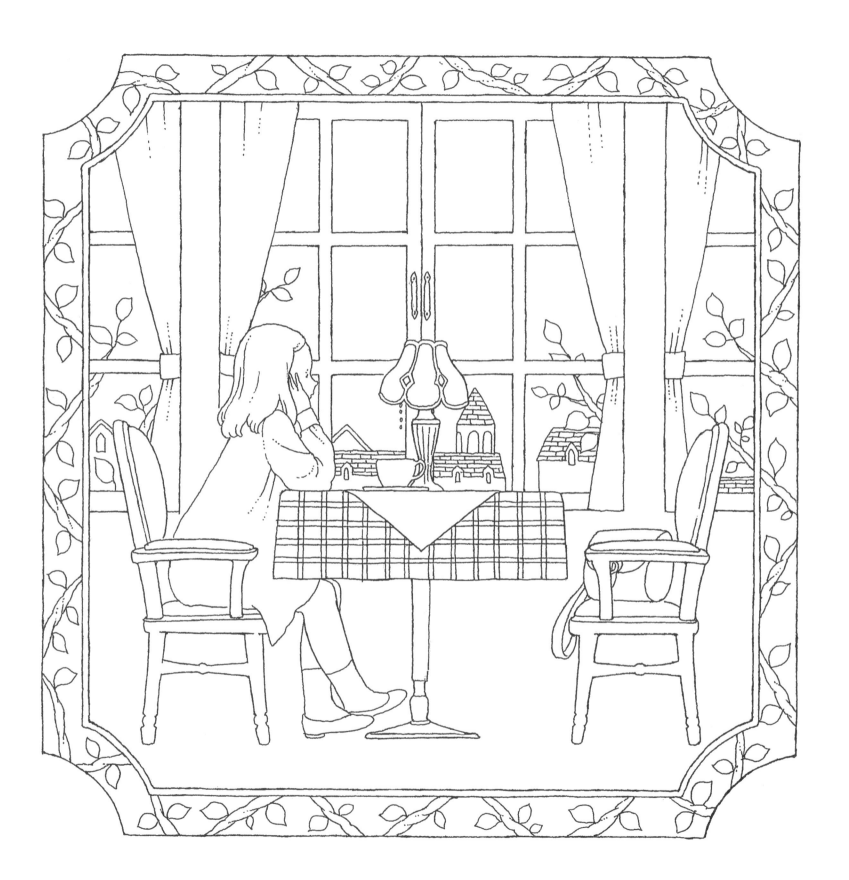

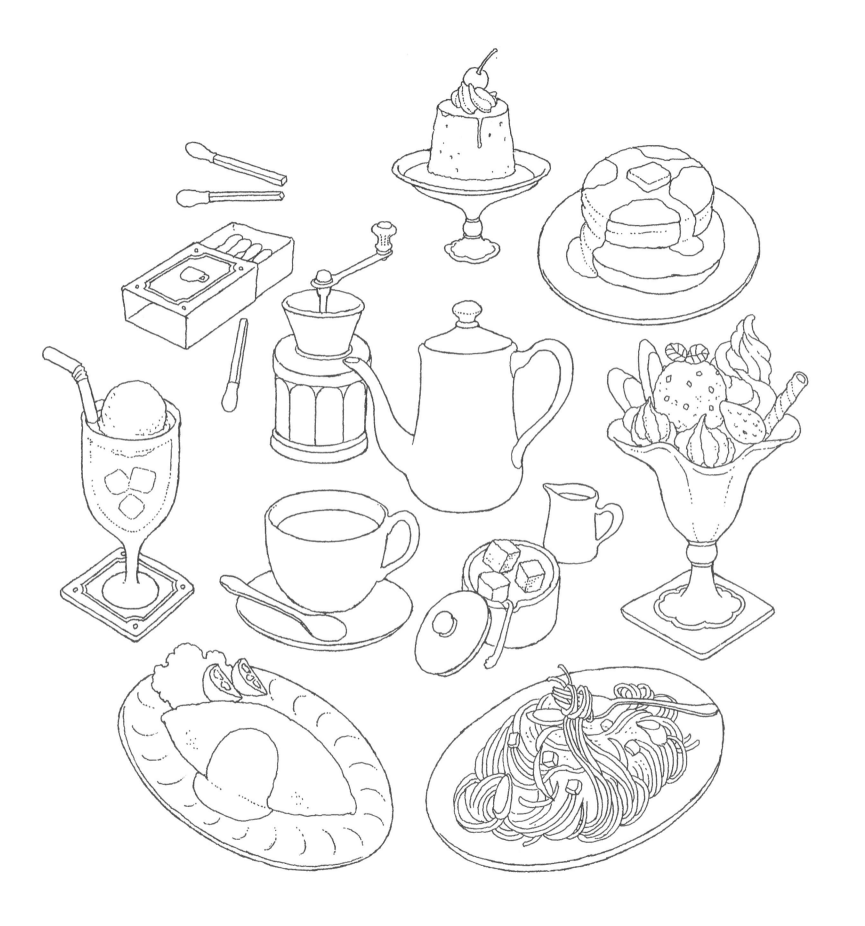

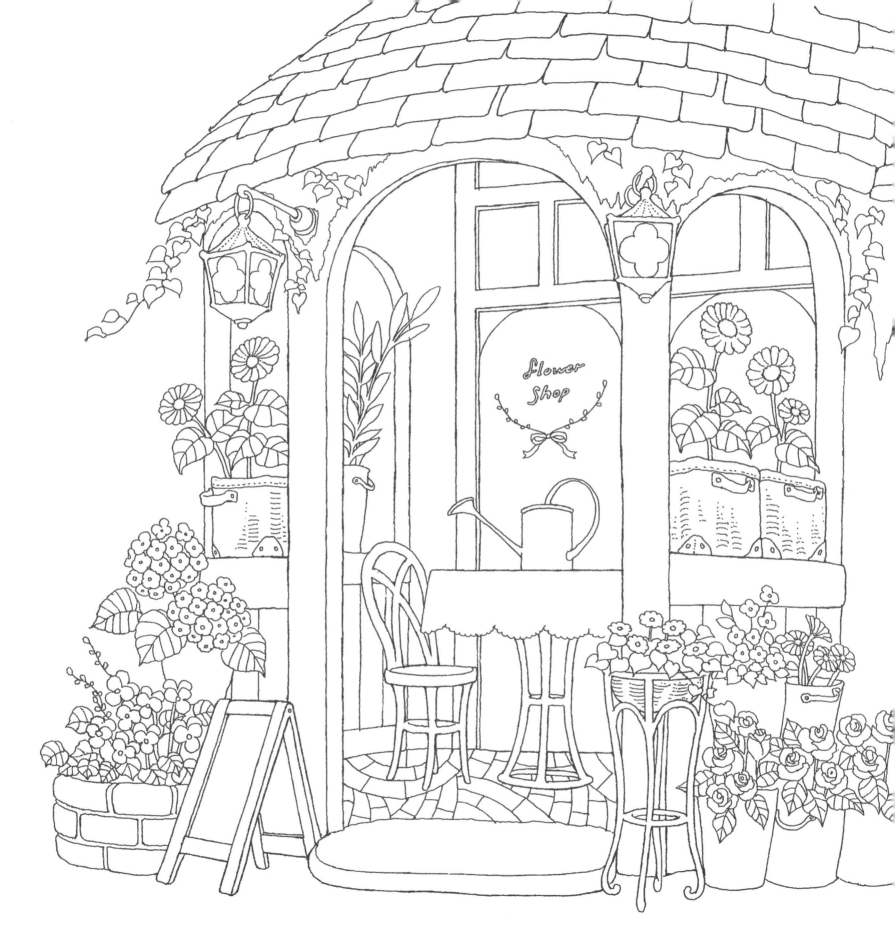

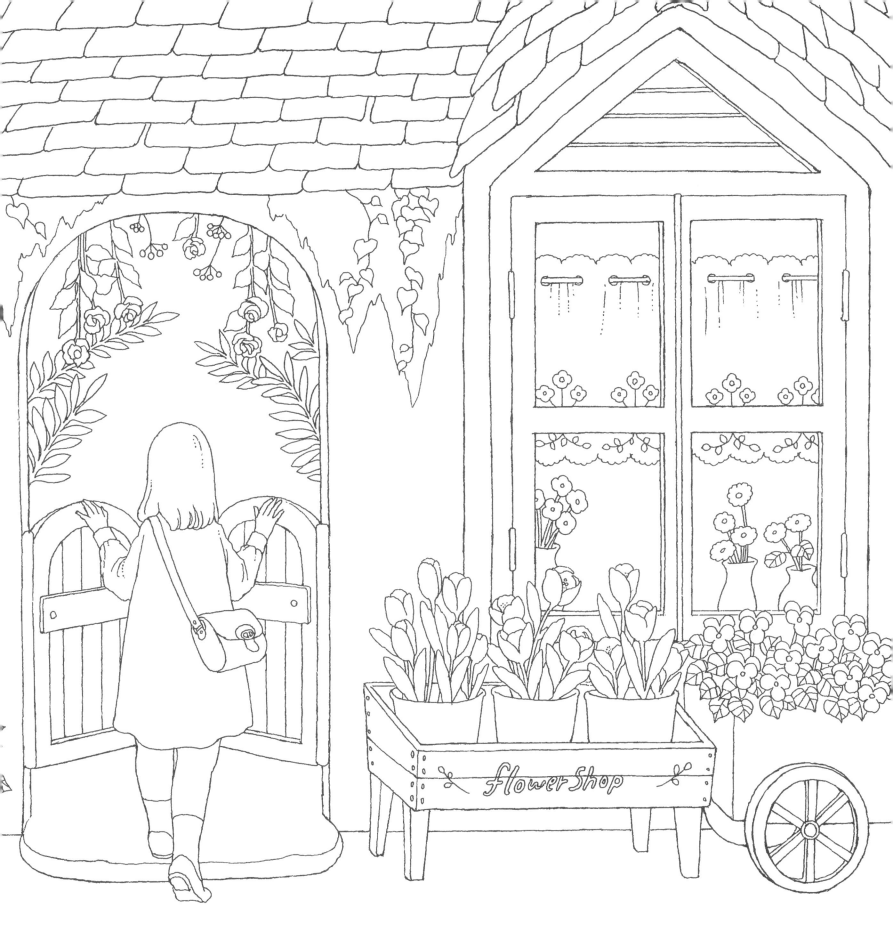

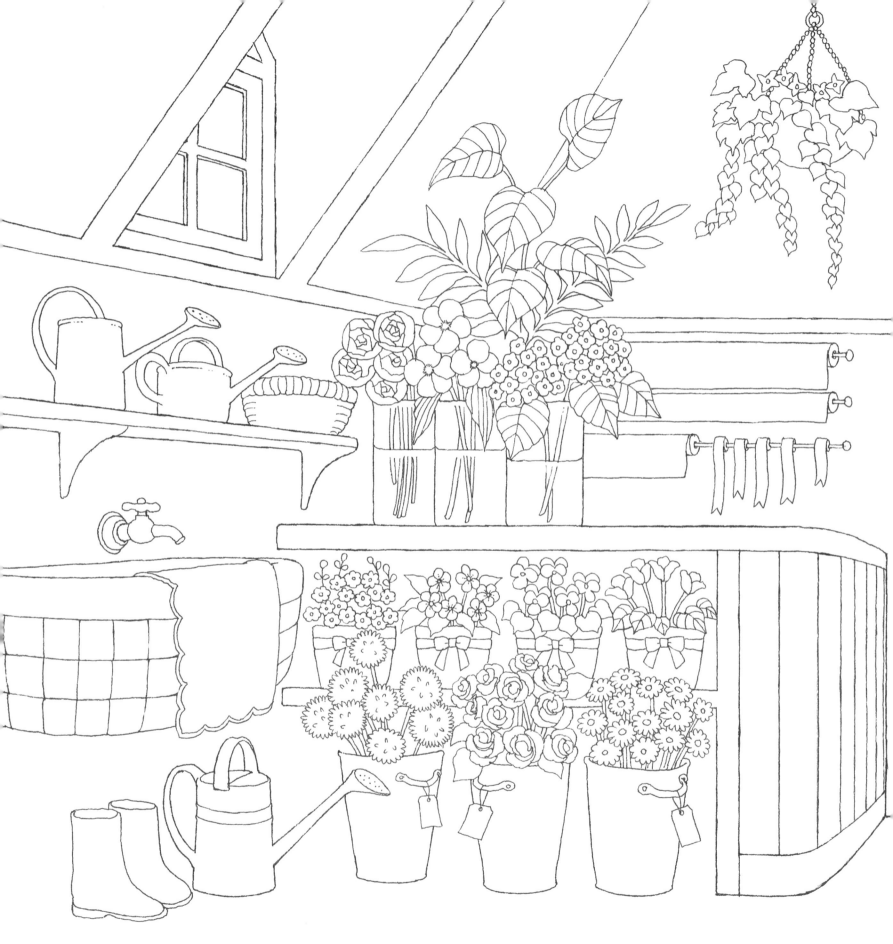

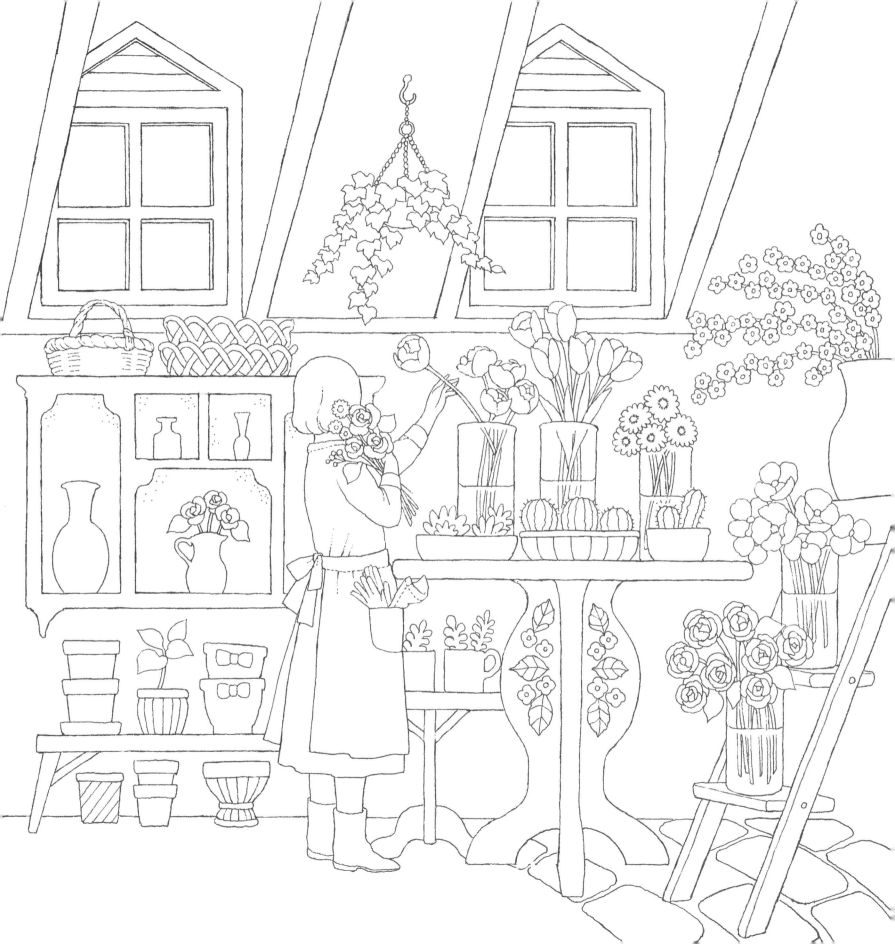

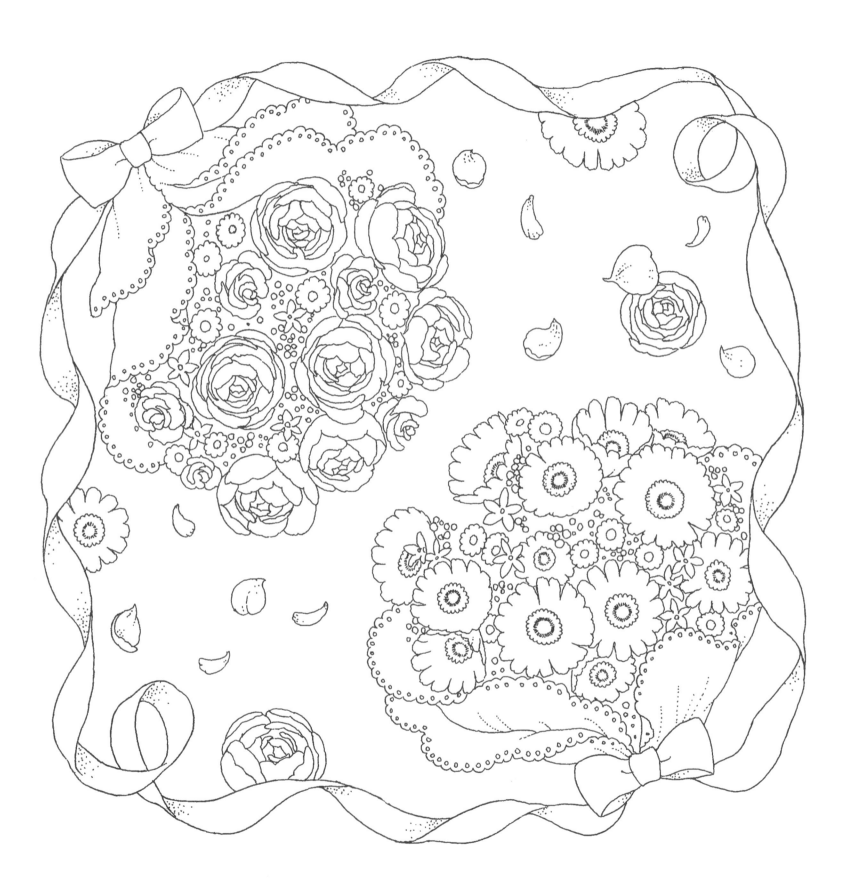

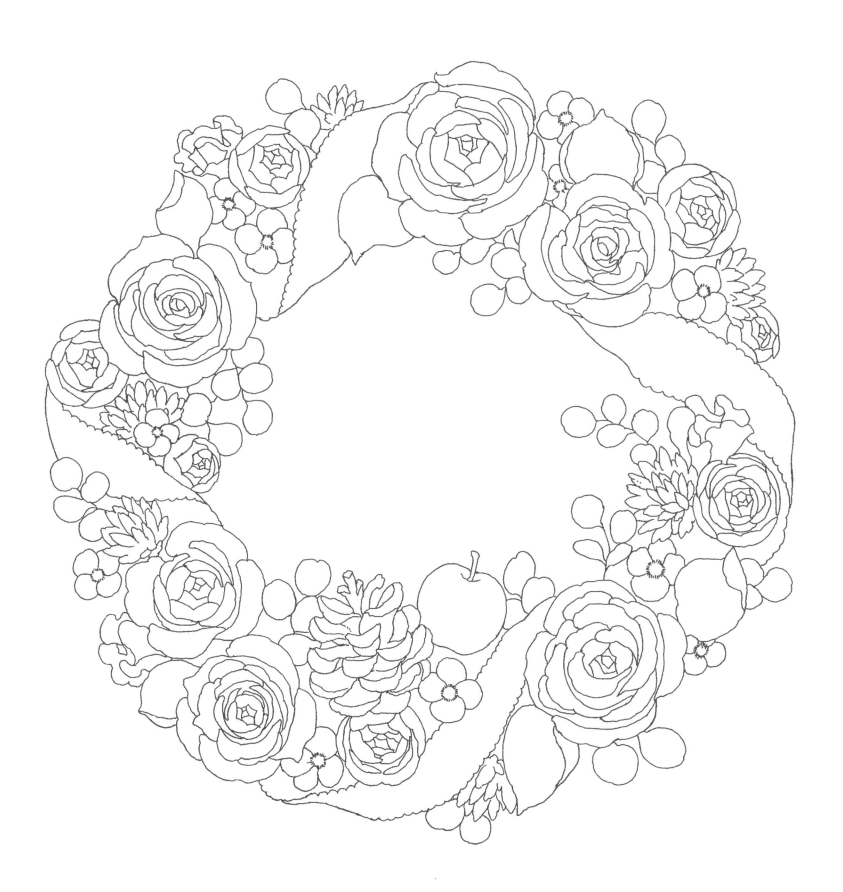

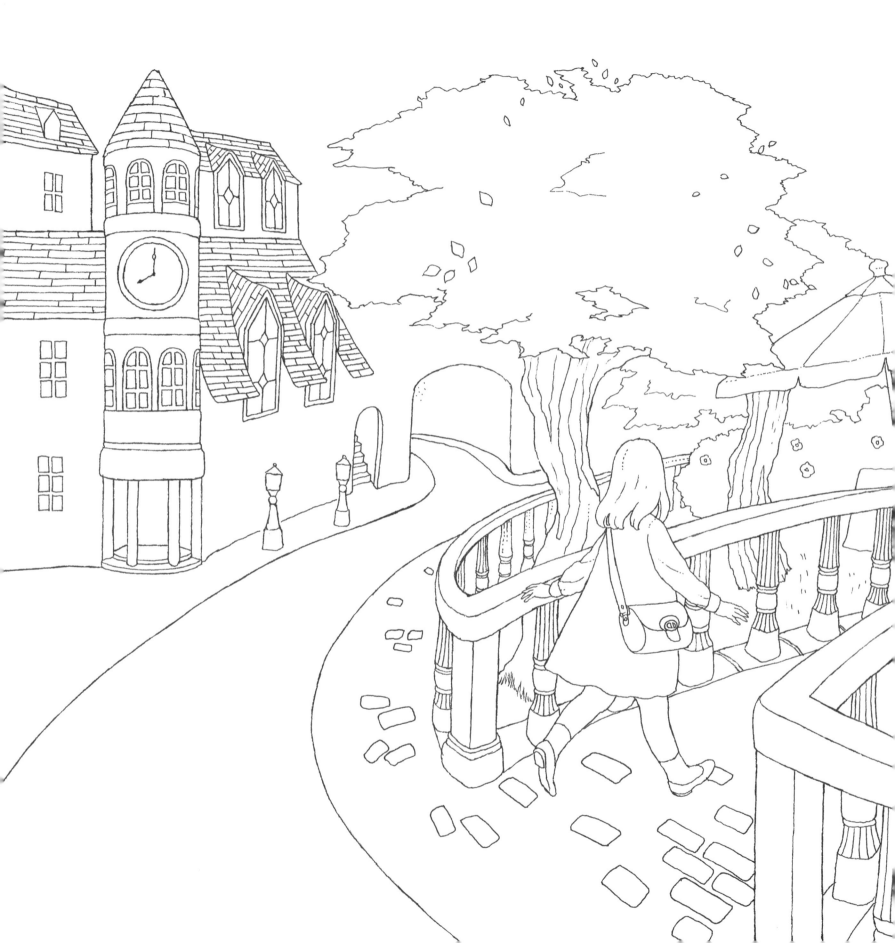

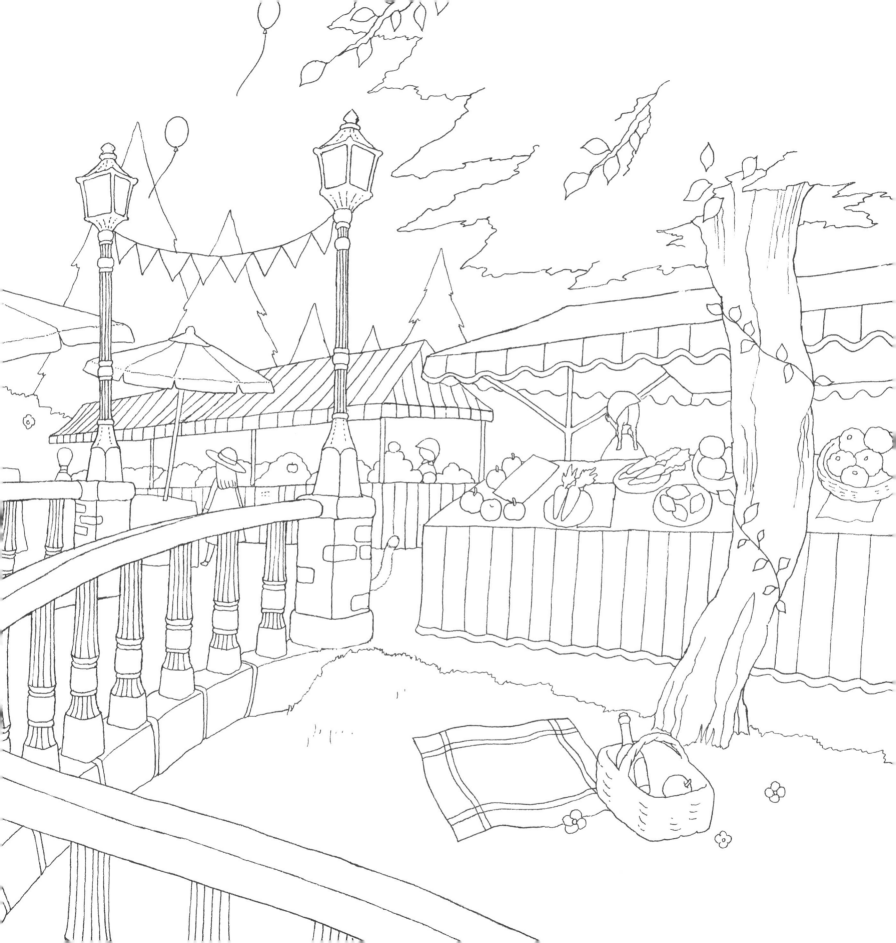

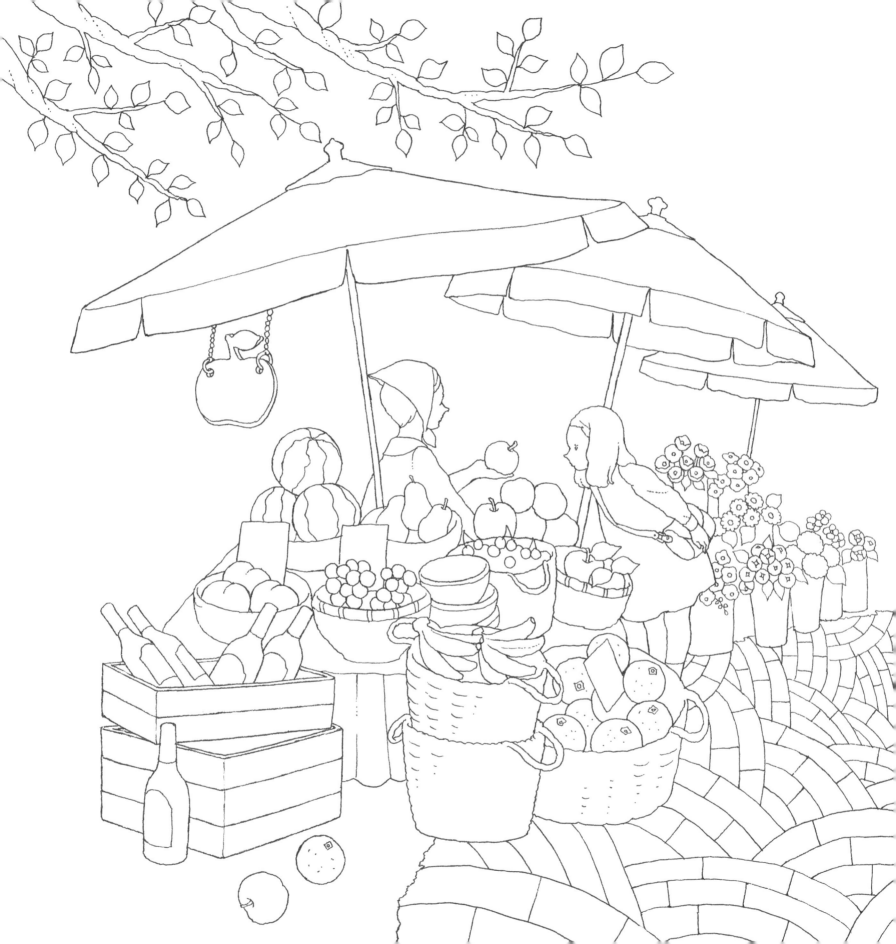

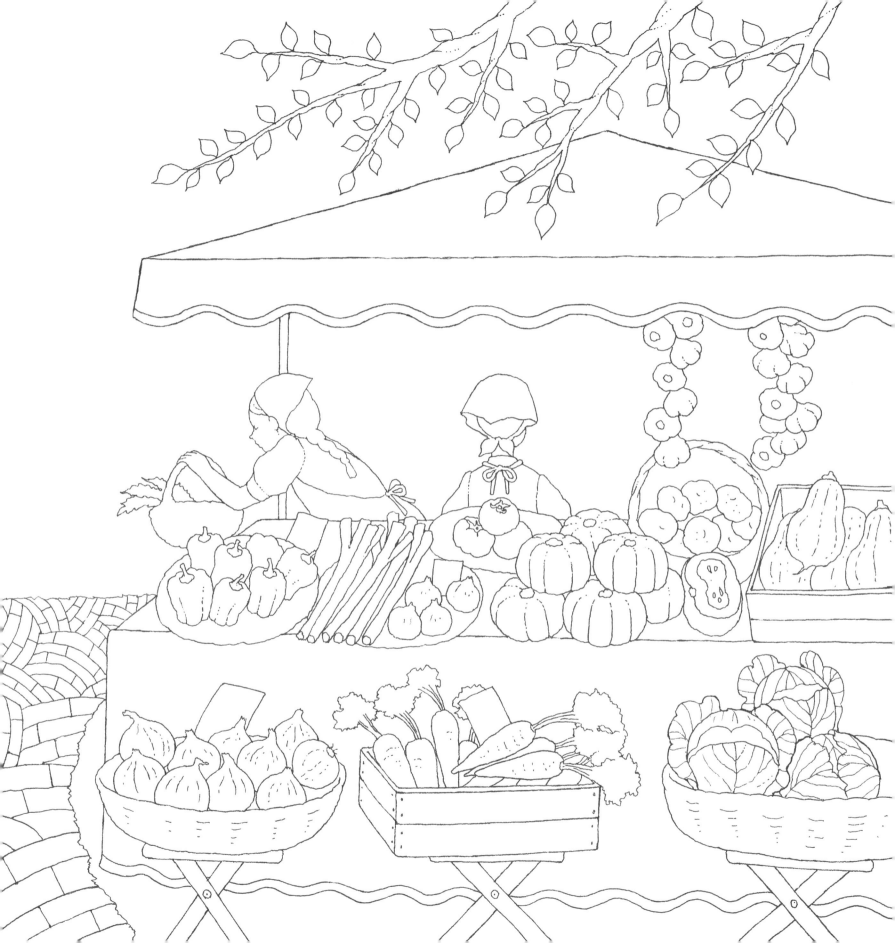

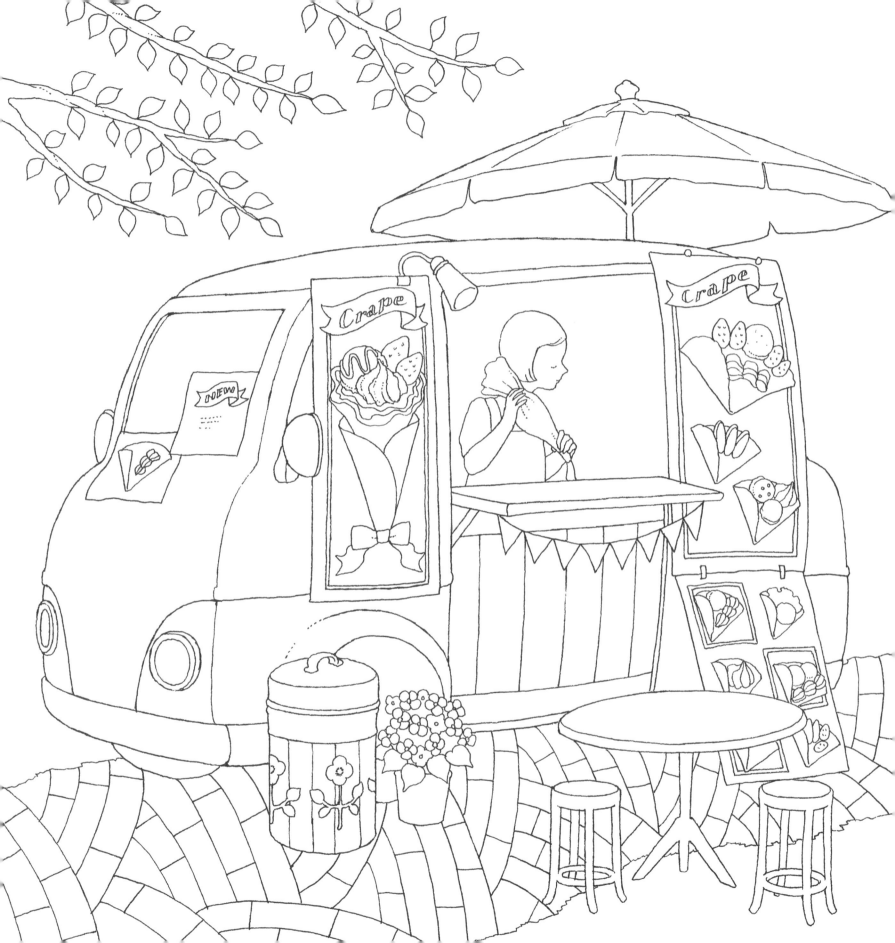

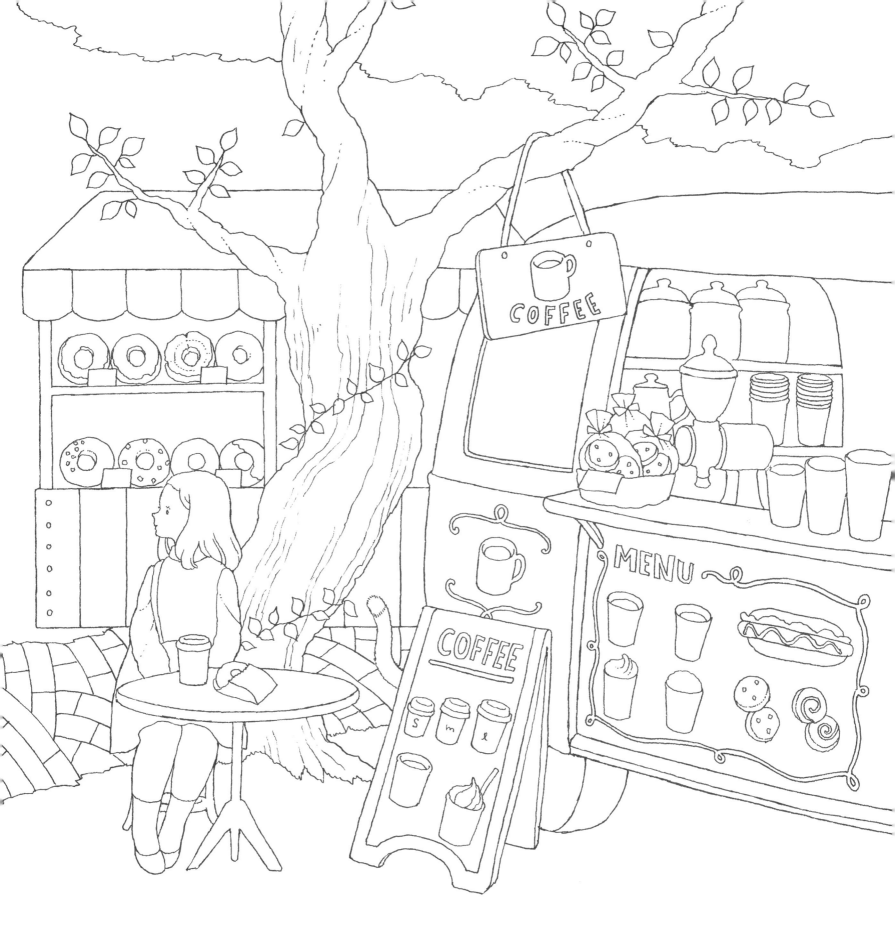

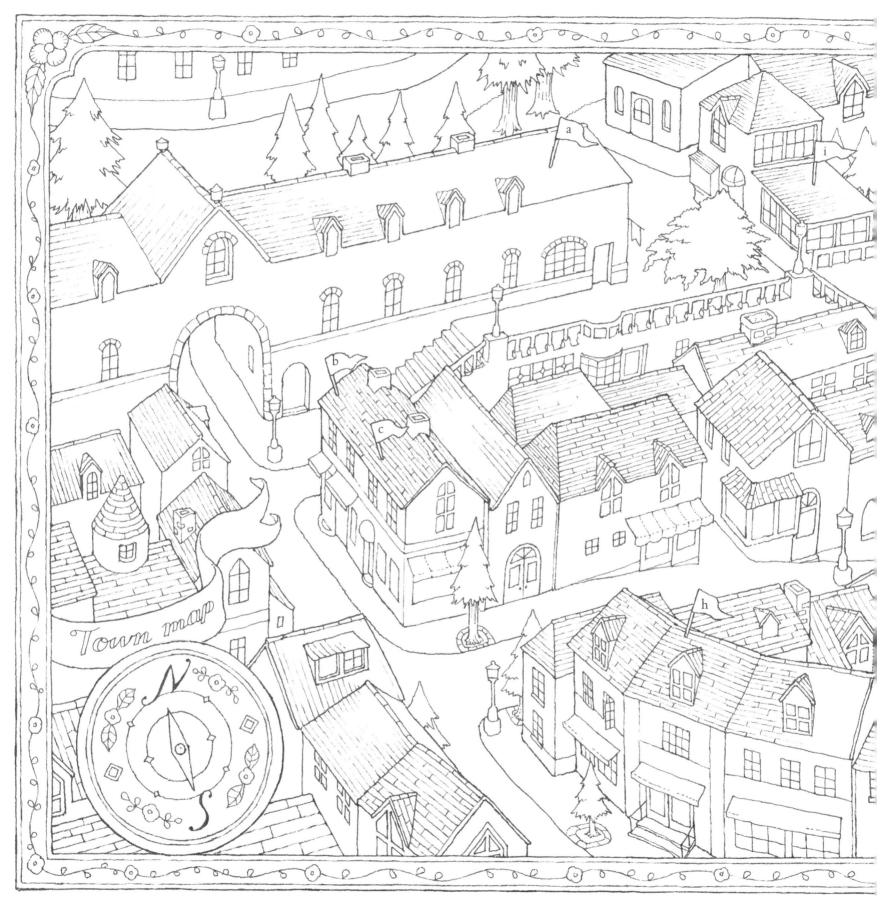

童話鎮商店街 Town map　　a書店、b麵包店、c蛋糕店、d洋裁店、e手工鞋舖、f鐘表店、g畫材店、h家具行、i咖啡廳、j花店、k露天市集

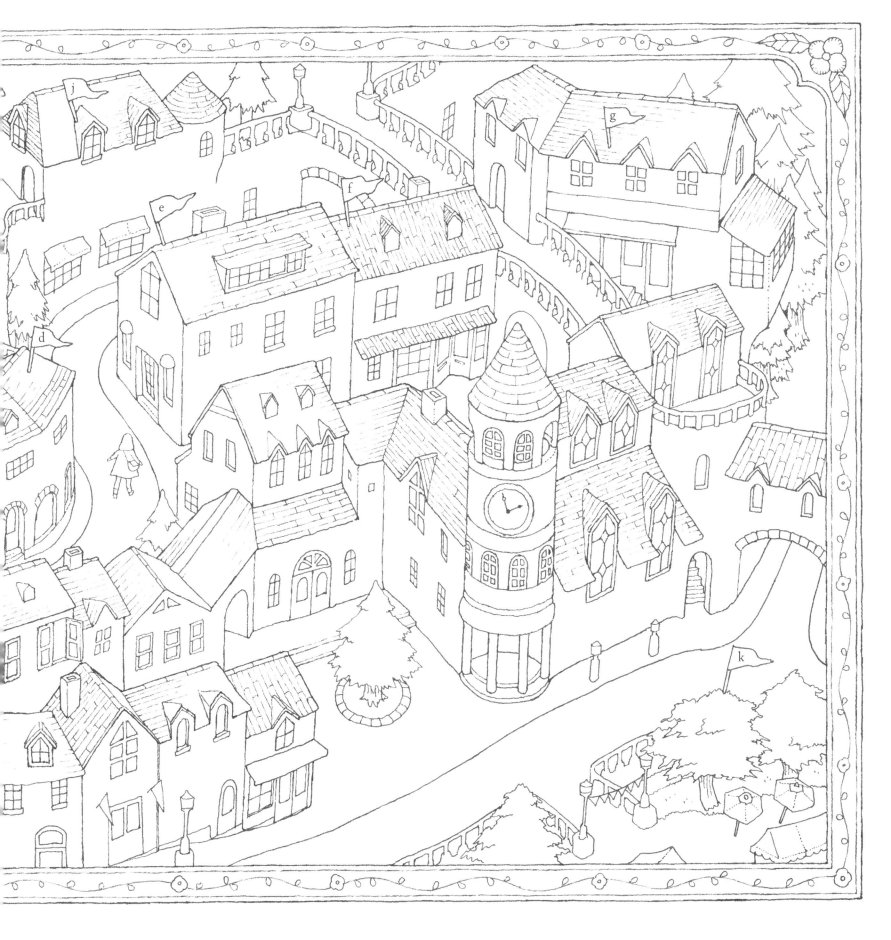

彩繪良品 01

夢想漫步
彩繪童話鎮商店街

作　　　　者／井田千秋
譯　　　　者／張淑君
發　　行　　人／詹慶和
選　　書　　人／蔡麗玲
執　行　編　輯／蔡毓玲
編　　　　輯／劉蕙寧・黃璟安・陳姿伶
封　面　設　計／韓欣恬
美　術　編　輯／陳麗娜・周盈汝
內　頁　排　版／韓欣恬
出　　版　　者／良品文化館
戶　　　　名／雅書堂文化事業有限公司
郵政劃撥帳號／18225950
地　　　　址／220新北市板橋區板新路206號3樓
電　子　信　箱／elegant.books@msa.hinet.net
電　　　　話／(02)8952-4078
傳　　　　真／(02)8952-4084

2020年12月二版一刷　定價320元

WATASHI NO NURIE BOOK AKOGARE NO OMISEYASAN
(NV70327)
Copyright © CHIAKI IDA /NIHON VOGUE-SHA 2016
All rights reserved.
Original Japanese edition published in Japan by Nihon Vogue Co.,
Ltd.
Traditional Chinese translation rights arranged with Nihon Vogue
Co., Ltd.
through Keio Cultural Enterprise Co., Ltd.
Traditional Chinese edition copyright © 2017 by Elegant Books
Cultural Enterprise Co., Ltd.

經銷／易可數位行銷股份有限公司
地址／新北市新店區寶橋路235巷6弄3號5樓
電話／(02)8911-0825　傳真／(02)8911-0801

國家圖書館出版品預行編目資料(CIP)資料

夢想漫步彩繪童話鎮商店街 / 井田千秋著；張淑君譯.
-- 二版. -- 新北市：良品文化館出版：雅書堂文化事業有限公司發
行, 2020.12
　面；　公分. --(彩繪良品；1)
ISBN 978-986-7627-31-5(平裝)

1.繪畫 2.畫冊

947.39　　　　　　　　　　　　　　　　109018632

Profile

井田千秋　　Chiaki Ida
以色鉛筆繪製各式房間、
生活雜貨及女孩子等主題的作品。
主要在東京都內舉辦個展及聯展，
活躍於各個創作活動中。
Website http://totlot.web.fc2.com/
twitter ID：@dacchi_tt

staff credit

書籍設計／天野美保子
編　　　輯／佐伯瑞代

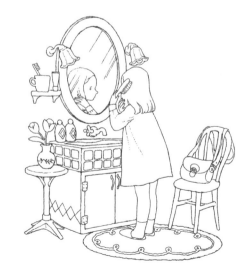

彩繪良品 《夢想漫步 彩繪童話鎮商店街》 井田千秋 著
內頁附錄 彩繪明信片2枚
彩繪信片2枚＆便箋小卡7枚
＊請沿虛線剪下使用。

post card

stamp here

post card

stamp here